文明
叢書 17

林布蘭特與聖經

—— 荷蘭黃金時代藝術與宗教的對話

花亦芬 著

三民書局

國家圖書館出版品預行編目資料

林布蘭特與聖經：荷蘭黃金時代藝術與宗教的對話 /
花亦芬著.－－初版一刷.－－臺北市：三民，2008
面；　　公分.－－(文明叢書:17)
參考書目：面
ISBN 978–957–14–5114–5　(平裝)

1. 林布蘭特(Rembrandt Harmensz. van Rijn, 1606–
1669) 2. 宗教藝術 3. 藝術史

901.709　　　　　　　　　　　　　　　97019760

© 　林布蘭特與聖經
　　　──荷蘭黃金時代藝術與宗教的對話

著 作 人	花亦芬
總 策 劃	杜正勝
執 行 編 委	陳正國
編 輯 委 員	王汎森　李建民　林富士　康　樂
企 劃 編 輯	蕭遠芬
責 任 編 輯	吳尚玟
美 術 設 計	謝岱均
校　　　對	王良郁
發 行 人	劉振強
著作財產權人	三民書局股份有限公司
發 行 所	三民書局股份有限公司
	地址　臺北市復興北路386號
	電話　(02)25006600
	郵撥帳號　0009998–5
門 市 部	(復北店)臺北市復興北路386號
	(重南店)臺北市重慶南路一段61號
出 版 日 期	初版一刷　2008年11月
編　　　號	S 600300

行政院新聞局登記證局版臺業字第○二○○號

有著作權‧不准侵害

ISBN　978–957–14–5114–5　(平裝)

http://www.sanmin.com.tw　三民網路書店

謹以此書獻給我的雙親

花致義先生
花周安喜女士

文明叢書序

　　起意編纂這套「文明叢書」，主要目的是想呈現我們對人類文明的看法，多少也帶有對未來文明走向的一個期待。

　　「文明叢書」當然要基於踏實的學術研究，但我們不希望它蹲踞在學院內，而要走入社會。說改造社會也許太沉重，至少能給社會上各色人等一點知識的累積以及智慧的啟發。

　　由於我們成長過程的局限，致使這套叢書自然而然以華人的經驗為主，然而人類文明是多樣的，華人的經驗只是其中的一部分而已，我們要努力突破既有的局限，開發更寬廣的天地，從不同的角度和層次建構世界文明。

　　「文明叢書」雖由我這輩人發軔倡導，我們並不想一開始就建構一個完整的體系，毋寧採取開放的系統，讓不同世代的人相繼參與，撰寫和編纂。長久以後我們相信這套叢書不但可以呈現不同世代的觀點，甚至可以作為我國學術思想史的縮影或標竿。

相　遇——代序

　　我們會在哪裡與林布蘭特 (Rembrandt Harmensz. van Rijn, 1606–1669) 相遇？在美術館的展覽廳？還是在藝術史書籍的圖片裡？十七世紀的荷蘭，遙遠如不必掀起的陌地古老塵埃；還是，有著那麼一些歷史時空裡的似曾相識？在有關福爾摩沙的故事裡？在人類文明史上幾個深深烙印下的腳步裡？

　　相遇。二十世紀著名的猶太哲學家馬丁・布柏 (Martin Buber, 1878–1965) 曾說：「生命裡實際所經驗的一切，都是相遇。」與林布蘭特相遇在這本小書裡，背後揭示的是筆者透過宗教文化史與藝術史跨領域研究寫作本書兩個素樸的心願：一則希望透過林布蘭特這個深富啟發性的個例深入來瞭解，經歷過宗教改革浪潮的劇烈沖刷，歐洲近現代藝術與宗教如何找到繼續對話的基礎？二則希望透過一位創造性格極為強烈的藝術家，檢視「個人」在剛開始走向多元化的歐洲社會文化裡，必須面對的歷史情境。

　　每一個特定的歷史時空都帶給生活在其中的人特定的「幸」與「不幸」。透過林布蘭特一生不曾停息的繪畫創作，他將自己的生命歷程與藝術想望化成一幅又一幅畫作，每一幅都像是他為後世觀者打開的一扇窗戶。從這些成千成百、大小不一的窗戶遠眺出去，我們看見林布蘭特走在十七世紀荷蘭國際貿易鼎盛、信仰教派多元的街道上；我們也看到他將自己鬱悶地關在畫室裡，隱隱地擔憂妻離子散。我們與林布蘭特相遇，遇見了一位自信飛揚、無忌於世俗成規的藝術天才；但同時，我們也如在目前看到一位滿臉風霜、有自己軟弱與受挫欲求的十七世紀荷蘭人。

　　人生的山窮水盡處，不是陷入無助的絕望，而應該透過如上帝創造天地萬物那樣充滿愛與意義的「創造」，來重啟人與神的對話，這是文藝復興藝術思維最深層底蘊的精義。林布蘭特一生不曾出過「國門」，獨立創作伊始，他便以開創荷蘭新時代藝術自我期許。在一生繪畫生涯裡，他既刻意與義大利文藝復興藝術有所不同，又敏銳自在地任意擷取其精華。行經中晚年，他的人生風霜日增；而他以真我面對藝術，以藝術創作來定義自己生命存在真義的意味也日深。十七世紀的歐洲開始朝向社會文化多元開放的方向發展，然而，在新的道路未成、舊的�10蕪未除的年代裡，林布蘭特最後藉著不懈地「創作」，為自己找到安身立命的所在。在藝術裡，他深切探問了人在宗教裡各種經驗與感知的可能。在人生的最盡頭，他也謙卑地揭示什麼是「真正的看見」。

　　林布蘭特的一生不是行事作風毫無爭議的一生。然而，他對藝術創作始終保有的真誠與堅持、敢於想像創新與勇於探索真我，這一切都為近現代荷蘭藝術文化的嶄新開創，踏出里程碑式的重要足跡。透過他真真切切活過的一生，透過他留下來的各種爭議與美好，近現代荷蘭社會開始學習瞭解何謂「個人」的主體性與主體價值？只有當一個社會願意開始學習尊重、並且接受「個體」存在的差異性；願意肯定、並且欣賞一個真誠的創作主體，在自己生命裡坦率揭露的心路歷程，成熟多元的近現代文化才算真正釘根在可以健康茁壯的堅實土壤上。

　　謹以此書，獻給養我、育我、愛我四十餘年如一日的雙親。謝謝他們賜給我寶貴的生命，讓我在人世的旅程因為有他們的愛而懂得去追求自己生命的意義。遠在荷蘭定居的哥哥、嫂嫂，以及從小在那兒長大的姪子平平、姪女柔柔也是我寫作本書的過程中，心中一直繫念、深深祈福的親愛家人。這些年來，我也要特別謝謝中

央研究院歷史語言研究所王汎森院士與近代史研究所陳永發院士,以及德國 Tübingen 大學 Sergiusz Michalski 教授對我的提攜、愛護與鼓勵。他們給予我生命的溫暖,是我這一生永遠感念與感激的。書成付梓前夕,還要感謝本書兩位審查人提供的寶貴修改意見;中央研究院歷史語言研究所陳正國教授擔任本書編輯委員,他對本書的付出,在此一併致上謝意。

花亦芬

2008. 7. 31 於汐止蒔碧山房

＊文中引述特定學術專著處以括弧夾註,例如 (Chapman 1990: 3)。有興趣的讀者,可參考書末「引用與參考書目」。

林布蘭特與聖經

——荷蘭黃金時代藝術與宗教的對話

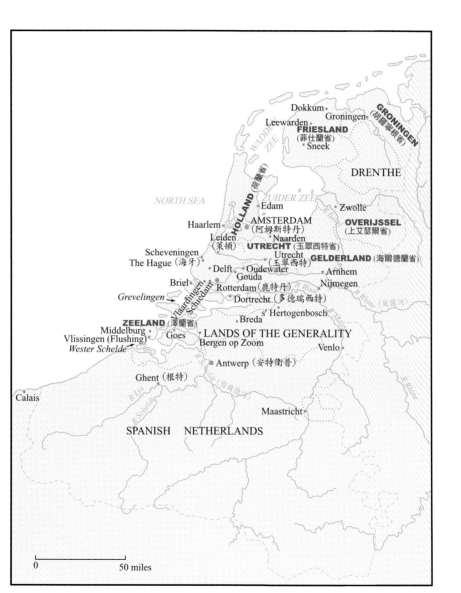

十七世紀尼德蘭地圖

「藝術」與宗教──舊的連結斷了

林布蘭特 (Rembrandt Harmensz. van Rijn, 1606–1669) 的父母都生於 1568 年。在他們出生前兩年，也就是在 1566 年 9 月 25 日那天，一群激進的喀爾文教派 (Calvinism; the Reformed Church) 信徒闖進了荷蘭萊頓 (Leiden) 重要的教堂，打算將教堂內擺置的聖徒雕像、宗教圖像、華麗的教堂裝飾品，以及精美的禮儀用具通通掃出教堂門外。這個突如其來的舉動，其實只是 1566 年 8 月上旬起，激進的喀爾文教派信徒在尼德蘭各地展開的「破壞宗教圖像風暴」(iconoclasm，荷蘭文：beeldenstorm) 其中的一部分 (圖1)。這些喀爾文教派信徒之所以會採取這麼激烈

林布蘭特的父親名為 Harmen，所以林布蘭特的名 Rembrandt 與姓 van Rijn 中間夾了這個字 Harmensz.（即 Harmenszoon 的縮寫，意為 Harmen 之子）。林布蘭特的父親大約在 1606 年為自己的家族取了 van Rijn（英譯：from the Rhine）這個姓氏，因為從他們家就可俯瞰舊的萊茵河河道流入萊頓城；而且自 1589 年起，他的父親也與朋友共同持有「萊茵磨坊」("De Rij")。

1517 年的宗教改革將西歐的基督信仰世界分裂為二：一為華文世界所稱的「天主教」(Catholicism)，一為「基督新教」(Protestantism)。在本書寫作上，「基督教藝術」(Christian Art) 泛指整個基督信仰世界創造出來的視覺藝術品；「羅馬公教」則用來指稱宗教改革之前以羅馬教廷為依歸的基督信仰。

的破壞行為，從近因來說，是因為他們受到西班牙天主教宗教裁判所 (the Spanish Inquisition) 不少迫害與欺壓，終而決定起來反抗；從根本來說，他們之所以會選擇透過破壞宗教藝術品來發洩壓抑已久的心中不平，又與宗教改革 (the Reformation) 後，新教徒對視覺藝術品所持的看法與傳統的羅馬公教有異脫離不了關係。

宗教改革的導火線是梵諦岡教廷為了籌措重建聖彼得大教堂所需的龐大經費，因而浮濫販賣贖罪券 (indulgence) 所致。也就是說，當拉斐爾 (Raphael, 1483–1520) 在梵諦岡

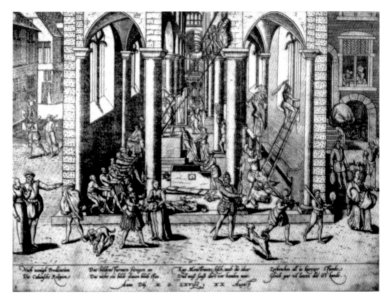

圖 1　Franz Hogenberg (in Michael Aitsinger's *De Leone Belgico*, Cologne, 1588).
《1566 年 8 月 20 日荷蘭「破壞宗教圖像風暴」》(*Dutch Calvinist Iconoclasm of August 20, 1566*).
Copper engraving, 18.6 × 27.6 cm.

恣意發揮他不世出的藝術才華之際，道明會教士約翰・泰澤 (Johann Tetzel, 1465–1519) 正在德意志地區向無知而貧窮的農民販賣贖罪券。在表面上，約翰・泰澤的說詞是，贖罪券是為了幫助教宗籌措改建梵諦岡的經費，好讓教廷所在地煥然一新，成為最能代表羅馬公教的建築。然而，實際上，在德意志地區販賣贖罪券的所得，卻有一半的收入被麥茲教區 (Mainz) 的總主教亞伯特二世 (Albrecht II, 1490–1568) 拿去償還自己為了獲得此總主教職位所欠下的鉅額負債。

無論如何，在當時歷史情境的影響下，宗教改革者對視覺藝術與宗教之間的關係自然容易往寧嚴勿鬆的方向思考。為了與天主教的舊傳統劃清界限，宗教改革者不僅倡導樸實無華、不尚浮誇的新教文化；他們也灌輸新教徒一個觀念：宗教圖像會誤導人走向偶像崇拜，這是十誡明明白白禁止的——「不可為自己雕刻偶像」（〈出埃及記〉20: 4）。

何謂「偶像崇拜」？在神學與《聖經》解釋上，其實有很多空間可以討論這個問題，不一定要狹隘地將「偶像」看做是人手製作出來的宗教圖像。但是，因為宗教改革的近因是源自於馬丁路德 (Martin Luther, 1483–1546) 對羅馬教廷奢華腐敗的反抗；因此，瀰漫在宗教改革年代裡的新教文化，自然免不了要嚴格檢視這個與當下歷史發展緊密相關的問題。

隨著宗教改革者將「視覺圖像」(visual imagery) 與「偶像崇拜」牽扯在一起，一個在歐洲流傳超過一千年的深厚文化傳統——也就是「藝術」與「宗教」的緊密結合，不幸地，開始受到越來越多質疑與挑戰。過去，教堂是所有歐洲人最容易接觸到建築、雕刻、繪畫的地方。因為總有本地與外來的優秀藝術家，一代接著一代嘔心瀝血地為各間教堂創作出真摯感人的宗教藝術品（圖2）。即使傳統的歐洲社會裡，貴族與一般平民百姓階級分明，貴族的生活圈不是一般人隨便踏得進去；但是，在教堂裡卻很容易看到豐富精緻的視覺藝術傑作。一般市井之民從小就有機會在自己的生活周遭接觸到良好的藝術薰

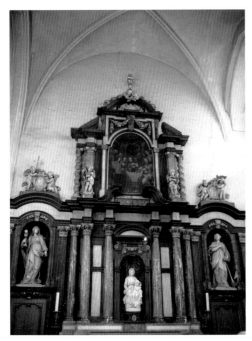

圖 2　比利時布魯日聖母教堂的祭壇，中間的《聖母抱子像》是米開朗基羅早年的雕刻傑作 (Michelangelo. *Bruges Madonna*, 1504–1506. Bruges, Notre Dame)。
◎攝影：花亦芬。

切質問，在相當程度上卻開始切斷中古以來歐洲精緻文化向下普及最重要的管道。1566年 8 月在尼德蘭如火如荼所展開的「破壞宗教圖像風暴」，更將「藝術」與「宗教」已經變得脆弱而敏感的關係，給予沉重的一擊。

　　林布蘭特就是在尼德蘭經歷這個劇烈變動之後一個世代出生的。令他父母憂心的是：明明可以念大學的他，卻堅持要當一名專業「歷史典故畫畫家」(history painter)。畫家？難道他不知道，時代不一樣了？過去在祖父母的年代，沒有什麼宗教改革，教堂提供藝術家各式各樣一展長才、也可以賺取溫飽的工作機會。從教堂建築到教堂內的祭壇畫、拱廊上的雕刻，以至於祭壇上擺放的燭臺、管風琴上的繪圖裝飾，甚至神父作彌撒專用的《聖經》、祈禱書，以及放聖體（基督新教稱「聖餅」）的聖體匣，樣樣都需要聘請優秀的藝術家與工匠來精心製作。教堂是大家在一起禮拜上帝的聖所，走進教堂，人就走進與凡俗世界截然不同的場域。在這裡，宗教透過禮儀之美、視覺之美、空間之美、音樂

陶；而且也能透過藝術的感動與啟發，深化自己在信仰上的感受與認知。

　　宗教改革對於教堂是否應該繼續作為「宗教藝術」最理想的歸屬場域所提出的深

之美，甚至於焚燒的薰香之美，讓參與敬拜者的身心靈緩緩進入與上帝同在的美感經驗與宗教經驗裡。在這樣的宗教文化裡，一個社會是有必要持續不斷訓練培養一批接著一批技藝精湛的藝術家，好一代接著一代為宗教的需求來服務。

但是，現在呢？視覺藝術與宗教之間被烙印上一個大大的問號，畫家與雕刻家不再能確定，他們所生存的社會誰是最有能力、也最有意願贊助藝術家繼續創作的人？政府嗎？林布蘭特所生長的社會並不像達文西 (Leonardo da Vinci, 1452–1519) 或米開朗基羅 (Michelangelo Buonarroti, 1475–1564) 在義大利所成長的佛羅倫斯 (Florence)。在那裡，執政掌權者從小在充滿人文藝術氣息的環境裡長大，他們心裡很明白，「精緻文化」是社會無形的價值與資產，它們需要長時間的耕耘，好讓這個社會有足夠豐實的土壤來讓優秀的人才揮灑才華。因此他們願意以自己家族或自己能左右的社會資源，盡量拔擢真正優秀的藝術人才，也給他們嘗試錯誤的

機會。林布蘭特所處的社會卻是荷蘭決意要邁向市民社會的歷史開端，不再有人能完全以個人意志強力決定社會文化的走向。而市民社會總免不了世俗人的斤斤計較與市儈，有時並不見得真能瞭解，藝術家窮究一生之力想要打破傳統藩籬、另闢蹊徑，究竟是為了什麼？從另一方面來看，藝術創作其實是一種溝通與對話。如果這個社會並沒有足夠開闊的胸襟與文化素養，願意透過具有美感形式的創作共同來探討生命存在的問題、靈魂處境的問題、各種社會文化心靈底層的問題，那麼，藝術家在這樣的社會往往註定是要寂寞的。在這樣的社會，藝術家其實也無法全心全意專注於創作，而必須想辦法透過其他營生管道來賺取足夠的溫飽。

當然，人類天性裡對視覺藝術的喜好，並不會因為宗教因素就全然被壓抑下來。對林布蘭特時代的人而言，過去處處洋溢著羅馬公教藝術文化的環境雖然面臨了急遽的改變，新的社會文化必須重新去思考：何謂「視覺圖像」？畫家究竟該怎麼畫？畫些什麼？但

是，這個社會畢竟還有受過良好教育的中堅分子，他們過去是在相當重視藝術文化的環境裡成長起來的。藝術家雖然不能再為教堂作畫，但是他們還是可以為喜愛藝術的人、甚至是有財力的藝術收藏家作畫——其中就包括了信仰各種不同教派的收藏家。

從基督新教的角度來看，宗教繪畫雖然不宜製造會讓人產生偶像崇拜的錯覺；但是，具有道德教化意涵、可以傳揚教義的圖像卻值得接受。這樣的認知也深刻影響到當時風俗畫 (genre painting) 與靜物畫 (still life) 的創作。許多描寫市井生活的風俗畫，在鮮活刻劃芸芸眾生的生活百態背後，其實隱含著深刻的道德寓意，提醒人不要過度縱欲、不要盲目無知。維妙維肖畫滿一桌精緻文具器物，或是瓶中盛開各種花卉的靜物畫，也往往在有意無意間提醒觀者浮生若夢、萬物皆空 (vanitas) 的真諦。雖然教會不再有能力操縱藝術的發展；但是，從另一方面來看，新興的各種藝術類型蓬勃地發展著，這個現象清楚顯示出：《聖經》的教誨仍然深刻隱含在各種視覺藝術傑作的背後。藝術與宗教不再透過外在穩固可見的教會機制來維繫，而是內化成一種文化精神內涵的意象與隱喻。

從現存史料來看，林布蘭特從來沒有為任何教堂創作過；在他活著的時候，他的畫也不曾被掛在教堂裡展示過。從他年少立志要當一名「歷史典故畫畫家」來看，這個現象應該令當時人感到相當惋惜。與他的尼德蘭前輩畫家魯本斯 (Peter Paul Rubens, 1577–1640) 相較起來，魯本斯在今天比利時許多重要的教堂留下了許多深刻的足跡 (圖3)。他的知名畫作經常被放在大教堂的主祭壇，與眾多基督信仰者的宗教情感、信仰生活進行實質的交融呼應。反之，林布蘭特的畫作被展示的情況與魯本斯實在有非常大的懸殊。

所謂「歷史典故畫」(history painting) 是從拉丁文 "historia" 以及義大利文 "istoria"（原意：故事）所衍生出來的藝術史專有名詞，指的是以希臘羅馬神話與歷史故事，以及以基督教《聖經》故事為主題的繪畫。這些故事大多是透過文字記載流傳而成為泛歐

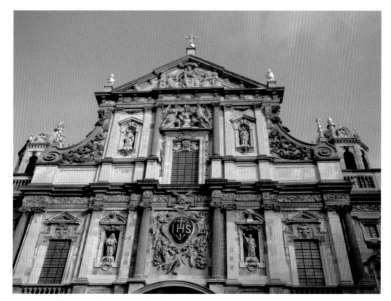

圖3　安特衛普的耶穌會教堂 (the Jesuit church in Antwerp, 1621)，
現在名為 St. Carolus Borromeus Church (St. Charles Borromeo)。這
是獻給耶穌會創始者羅耀拉 (Ignatius of Loyola, 1491–1556) 的第
一座教堂。這座教堂的正門雕刻以及內部許多建築、雕刻、繪畫的
設計都出自魯本斯之手。◎攝影：花亦芬。

共享的精神文明遺產。因此，繪製「歷史典故畫」正是希望透過大家耳熟能詳的故事，畫出歐洲人可以共知共感的理想精神境界。1435 年，佛羅倫斯最重要的藝術理論家阿爾柏提 (Leon Battista Alberti, 1404–1472) 在他所著的《畫論》(De Pictura) 一書中，將「歷史典故畫」定義為繪畫創作最重要，也是意義層次最高的類型。這個觀點隨後也深刻地影響了義大利文藝復興與荷蘭十七世紀藝術家的創作認知。「歷史典故畫」畫家不像肖像或靜物畫畫家那樣，只要具備足夠的繪畫技巧訓練就可以；他們需要對希臘羅馬古典文

學、歷史、神話，以及《聖經》故事有相當程度的熟悉與瞭解，而且最好能對這些經典所敘述的內容有個人獨到的體會，以創作出他人難以企及的意境與意象。因此，文藝復興提倡的人文學 (Humanism) 訓練便成為優秀的「歷史典故畫」畫家必須具備的素養。

林布蘭特顯然希望自己成為受尊崇的藝術家，而非只是謀生營利的畫匠，因此從一開始，他就決定獻身「歷史典故畫」的創作。綜觀他的一生，他所畫的「歷史典故畫」大部分都是以《聖經》故事為題材的宗教畫，神話或是歷史故事題材的作品相形之下稀少許多。也就是說，作為一名「歷史典故畫畫家」，林布蘭特相當專注地將自己的心力奉獻在基督教藝術的創作上。然而，隨著當時荷蘭宗教信仰環境的變遷，以及他個人中晚年之後生命道路的轉折，他在宗教藝術上的創作反而越來越脫離公眾性，轉而朝向個人情感抒發這個方向發展。

當然，從宏觀的藝術史發展脈絡來看，林布蘭特之所以成為林布蘭特，其實正在於他處在一個宗教信仰環境急遽變動的時代。這個變動的時空背景給了他有別於文藝復興藝術大師，以及比他早一代的繪畫巨匠魯本斯本質上完全不同的藝術創作環境。從一方面來看，由於新教教義對視覺藝術持保留的態度，教會不再是藝術家可以倚靠的贊助者、支持者；但是，在另一方面，由於新教教派紛雜，所以也沒有像梵諦岡教廷那樣獨撐大局的機制可以左右宗教藝術的發展。此外，在十七世紀上半葉，基督新教也還沒有建構出可以與天主教文化分庭抗禮的視覺藝術傳統，一切仍在披荊斬棘中。當然，這樣的歷史處女地，也給了林布蘭特相當大的空間，去摸索、開創屬於自己的繪畫語言。

然而，這並不是說林布蘭特在藝術史上的意義，應該從他是基督新教藝術開創者這個角度來理解。林布蘭特是徹徹底底的新教徒嗎？十九世紀、二十世紀初受到歐洲方興未艾的國族主義 (Nationalism) 影響，當時的確是從這個角度來詮釋林布蘭特的藝術，並將他視為新教荷蘭的代表性人物。然而，現

代藝術史研究對此已經提出許多修正的看法 (Manuth 2006)。沒有對自己的信仰歸屬明確表態，或者說，即使出生時受過洗，但是成年後完全不歸屬於特定教會，其實是十七世紀大約一半荷蘭人真實的寫照 (Pollmann 2002: 54f)。這種寬鬆面對教派歸屬的態度，與荷蘭沒有「國家教會」——也就是說，人民不是一出生就「理所當然」必須要加入官方認定的教會——有密切關係。人民有選擇教會的自由，同時也有不選擇教會的自由。這樣寬容的宗教政策源自於 1579 年「玉翠西特同盟」(Union of Utrecht)——荷蘭共和國 (Dutch Republic) 的前身——成立時所簽訂的條款。當時這些決心脫離西班牙的省份決議說：「沒有任何人必須為了宗教因素被迫害或被檢查。」

從目前史料研究的現況可以大致歸納出，1620 年左右荷蘭共和國的居民大約有 20% 屬於喀爾文教派，14% 屬於門諾教會 (the Mennonite church)，10～12.5% 屬於天主教，1% 屬於路德教派。然而，這個現象並不表示十七世紀的荷蘭已經「去基督教化」了。相反地，基督教文化無所不在。只是在當時，不屬於任何教會並不等同於否認上帝存在；也不表示這個人不去理會人到頭來終究要與上帝面對面，接受「最後的審判」。1624 年，荷蘭各地深受瘟疫肆虐之苦，政府就呼籲所有民眾要懂得悔改認罪、歸向上帝，「希望藉此上帝願意再次施行憐憫，拯救這些地方脫離瘟疫帶來的災難」。面臨人類生命仍不時暴露在瘟疫、疾病、天災的威脅中，荷蘭如同歐洲其他地區一樣，仍是將所有居民最終的福祉交到上帝手中來管轄的國度。如何避免政治領導者與群眾行為過度不節制而招致上帝的憤怒，可說是當時整個政治、社會運作最深層的內在思維。罪與罰，不是可以選擇接受或不接受的信仰內容，而是整個社會心理共有的基本認知。

在這種比較多元的信仰環境裡，林布蘭特與天主教、喀爾文教派、門諾教派、猶太教各種信仰的人都有來往；也從他們身上汲取養分，創造出不少傑作。林布蘭特選擇走

向這種多元嘗試的創作歷程，亦可從 1650 年代中葉，當他的財務陷入窘境時，他還是專心在臨摹印度蒙兀兒 (Mughal) 王朝（十六～十八世紀）宮廷流行的精密小畫 (miniature painting) 清楚看出。從十七世紀歐洲藝術史的角度來看，林布蘭特這幅《樹下閒坐圖仿作》（圖4）是相當獨特的作品。如果將此臨摹之作與他接下來所畫的《亞伯拉罕接待上主與兩位天使》（圖5）互相參照，可以明顯看出，林布蘭特企圖從蒙兀兒宮廷藝術獨具

《亞伯拉罕接待上主與兩位天使》（圖5）畫的是《舊約》〈創世記〉18: 1–15 記載的故事。亞伯拉罕以一顆善良真誠的心接待遠方的客旅，結果在不知不覺中接待了上主與天使。耶和華為了獎賞亞伯拉罕的善心，因此應許他會得到期盼已久的嫡子。已經九十九歲的亞伯拉罕因為自發地、謙卑地、不求回報地服事人，結果在不知不覺中服事了神。《聖經》經文如下：

耶和華在幔利橡樹那裡向亞伯拉罕顯現出來。那時正熱，亞伯拉罕坐在帳棚門口，舉目觀看，見有三個人在對面站著。他一見，就從帳棚門口跑去迎接他們，俯伏在地，說：「我主，我若在你眼前蒙恩，求你不要離開僕人往前去。容我拿點水來，你們洗洗腳，在樹下歇息歇息。我再拿一點餅來，你們可以加添心力，然後往前去。你們既到僕人這裡來，理當如此。」他們說：「就照你說的行吧。」亞伯拉罕急忙進帳棚見撒拉，說：「你速速拿三細亞細麵調和做餅。」亞伯拉罕又跑到牛群裡，牽了一隻又嫩又好的牛犢來，交給僕人，僕人急忙預備好了。亞伯拉罕又取了奶油和奶，並預備好的牛犢來，擺在他們面前，自己在樹下站在旁邊，他們就吃了。他們問亞伯拉罕說：「你妻子撒拉在哪裡？」他說：「在帳棚裡。」三人中有一位說：「到明年這時候，我必要回到你這裡；你的妻子撒拉必生一個兒子。」撒拉在那人後邊的帳棚門口也聽見了這話。亞伯拉罕和撒拉年紀老邁，撒拉的月經已斷絕了。撒拉心裡暗笑，說：「我既已衰敗，我主也老邁，豈能有這喜事呢？」耶和華對亞伯拉罕說：「撒拉為什麼暗笑，說：『我既已年老，果真能生養嗎？』耶和華豈有難成的事嗎？到了日期，明年這時候，我必回到你這裡，撒拉必生一個兒子。」撒拉就害怕，不承認，說：「我沒有笑。」那位說：「不然，你實在笑了。」

圖 4　　Rembrandt.《樹下閒坐圖仿作》(*Four Orientals seated beneath a tree, adapted from an Indian miniature*).
c. 1654. Brown ink and wash, 19.4 × 12.5 cm.
London, British Museum.

圖 5　　Rembrandt.《亞伯拉罕接待上主與兩位天使》(*Abraham entertaining the Lord and two angels*).
1656. Etching and drypoint, 15.9 × 13.1 cm.
Haarlem, Teylers Museum.

的中亞游牧風格裡，尋繹出更能表現《舊約
聖經》故事歷史質感的視覺語言。

　　阿姆斯特丹國家版畫館 (Rijksprenten-
kabinet) 收藏了林布蘭特同樣於 1656 年所
創作的版畫《亞伯拉罕接待上主與兩位天使》
（圖6）。在這幅版畫裡，位於畫面右方的亞
伯拉罕非常謙卑地拿著茶壺接待客人，他低
著頭，像是僕人一般。耶和華與兩位天使席
地而坐，耶和華的表情姿態，以及三位客人
席地而坐的方式，明顯是受到之前臨摹蒙兀
兒精密小畫的影響。這樣一連串的學習、創
作過程，讓我們更深切瞭解到，對個人畫風
已經相當成熟的林布蘭特而言，這樣的習作
未必是絕對必要的；但是，他仍自發地、充
滿探索欲地、憑著個人對創作世界的高度好
奇與執著，完成了這幾幅與歐洲傳統宗教藝
術風格迥異的嘗試之作。他之所以能在面臨
破產的巨大陰影下，還能無所求地、平靜地
作這種基本功操練，正因為在他的內心深處，
藝術才是他真正安身立命的所在。只有在這
裡，他才是高高屹立於人生風浪之上的巨人，

圖 6　Rembrandt.《亞伯拉罕接待上主與兩位天
使》(*Abraham entertaining the Lord and two angels*).
1656. Etching, 16 × 13.1 cm.
Amsterdam, Rijksprentenkabinet.

他的生命才沒有受到外在搖搖欲墜世界的影響，而能繼續奔騰向前。

以下我們就要開始走進林布蘭特充滿跌宕起伏的藝術創作生涯。在這條路上，他喜歡以《聖經》故事為創作題材；喜歡用油彩、版畫、素描各種媒材來嘗試不同的表現效果；喜歡藉由對比層次不同的光影變化，以及或精緻、或粗獷的表現風格來刻劃人與上帝、人與信仰之間的種種關係。他不避諱去表現生命各種不同的情緒與困境，就像走在那個風起雲湧的時代裡，他不僅深切地看到了人性的有限與不安，他也從自己的人生歷程深刻地體悟到生命的喜樂與脆弱。作為歐洲基督教藝術裡少數幾位最擅長用圖像方式來「說」《聖經》故事的「歷史典故畫畫家」，林布蘭特其實是用自己的一生真切而深刻地反芻《聖經》與他個人藝術創作間的關係。這個關係隨著他人生際遇的起伏跌宕，有時是喜樂、有時是苦澀、有時是悔罪、有時卻又洋溢著深深的感恩。一切的一切，到頭來，他還是選擇將《聖經》內容化為心靈的意象，將自己一生的追求與執著、滄桑與省思，透過畫筆表達出他對上帝救恩的企盼以及對永恆安息的尋求。

「國家」與宗教——流徙不安的年代

1606 年 7 月 15 日，林布蘭特出生在荷蘭萊頓，當時他的家鄉還屬於國家定位尚未完全明確的「尼德蘭聯省共和國」(the Republic of the Seven United Provinces of the Netherlands)。聯省共和國是由原來受西班牙統治的尼德蘭北部七個省份所組成，由於荷蘭省 (Holland) 單獨負擔聯省共和國 59% 的所需經費，是整個同盟中力量最強大的，因此又簡稱「荷蘭共和國」。當林布蘭特出生時，荷蘭人反抗西班牙人統治的戰爭已經足足過了一個世代（林布蘭特的父母就在 1568 年——掀起反抗西班牙人獨立戰爭那一年——出生的）。當時，戰爭帶來的緊張氣氛已經緩和許多，一連串軍事上的勝利也讓荷蘭共和國獨立的前景看好，大家甚至已經開始思考如何停戰。雖然，離真正的獨立 (1648) 還有一大段路要走；但是，交戰雙方的確在 1609 年正式簽訂停戰協定 (the Twelve Years' Truce)，並從此展開十二年休養生息的和平歲月。

建立一個新國家並非易事，不是反抗舊的統治勢力成功就可一切重新開始。當初尼德蘭之所以會展開反抗西班牙的運動 (the Dutch Revolt)，與喀爾文教派對西班牙天主教會的反抗有關。喀爾文教派原來與尼德蘭宗教改革沒有什麼淵源，因為他們早期傳教的區域主要集中在法國、瑞士日內瓦，以及德意志西南部大城史特拉斯堡（Strasbourg，現屬於法國）。1550 年代開始，喀爾文教派積極到英格蘭、蘇格蘭，以及尼德蘭宣教。1559 年，約翰·諾克斯 (John Knox, c. 1513–1572) 結束他原本在瑞士日內瓦擔任英格蘭

新教難民的牧師工作後，返回蘇格蘭，並在很短時間內讓喀爾文 (John Calvin, 1509–1564) 的改革思想開始在蘇格蘭發揮影響力，藉此奠定了蘇格蘭長老教會 (the Presbyterian Church) 的基礎。在尼德蘭，喀爾文教派則藉著訓練精良、嚴格遵守教會紀律的牧師在各地舉行大規模的露天佈道會 (the hedge-preaching)，以及該教派信徒嚴格遵守教規戒律的良好生活表現，吸引不少民眾注意的目光。1560 年，喀爾文以拉丁文所寫的名著《基督教要義》(*Institutio Christianae Religionis*, 1559) 尼德蘭文譯本正式出版。有了立論清晰、思想體系完整的教義指引，加上喀爾文對建立公共秩序、社會大眾福利，以及兒童教育都相當關心，在倫理思想上更以強調敬畏上帝作為教義核心價值，主張在政治與經濟活動上積極發揮信仰力量，因此在相當短的時間內，引起荷蘭社會各階層的注意，尤其在中產階級快速地傳播開來。

天主教會眼看喀爾文教派勢力快速擴張，於是採取嚴厲鎮壓手段，許多人因為被宗教裁判所審訊而被關入獄。接連受到許多壓迫，再加上過去對舊的教會懷有種種不滿，喀爾文教派的信徒於是展開反抗行動。1566 年 8 月 10 日，一些激進的教徒闖入尼德蘭南部斯坦佛德（Steenvoorde，位於今天法國與比利時交界的小鎮）的聖羅倫斯修道院 (St. Lawrence)，大肆破壞修道院內各種天主教徒尊崇的聖徒雕像、畫像，以相當激烈的手法將他們心中對天主教的憤怒與批判一股腦兒發洩出來。這股「破壞宗教圖像風暴」由尼德蘭南部一路往北延燒，8 月 21 至 22 日便橫掃到了安特衛普 (Antwerp)。兩天之內，全安特衛普城四十二間教堂無一倖免，大部分的宗教造像、精美禮拜器皿全被掃到大街上砸毀打爛；接著，在很短的時間內，這股風暴就擴散至整個尼德蘭。如〈「藝術」與宗教〉開頭所述，9 月 25 日，這股風暴狂掃到了林布蘭特的家鄉萊頓以及聯省議會 (States General) 所在地海牙 (The Hague)(Israel 1995: 148f)。由於事態十分嚴重，西班牙國王菲利普二世 (Philip II, 1527–1598; king 1556–

1598) 派遣阿爾瓦公爵（Duke of Alva，西班牙文：Alba，1507–1582）擔任尼德蘭攝政總督 (governor-general of the Netherlands, 1567–1573) 弭平暴亂。阿爾瓦公爵坐鎮在布魯塞爾 (Brussel)，他採取軍事高壓統治，設立了「紛爭調解委員會」(Council of Troubles)。九名「紛爭調解委員會」的委員中，尼德蘭人雖然占了七位，但只有另外兩名西班牙人可以行使投票權。「紛爭調解委員會」還被當時人謔稱為「血腥委員會」(Council of Blood)，因為它凌駕所有法律之上，任意處死了一千零八十八人，其中不少是新教徒；此外還有一萬二千名左右的人被定罪為叛亂犯，他們不僅財產被沒收，許多人還被迫流亡異鄉。雖然軍事高壓統治暫時穩住了尼德蘭社會，但因阿爾瓦公爵的暴政引發越來越多不滿，所以在他就任的次年——1568 年——就引發了後來促成荷蘭獨立建國的八十年戰爭 (Eighty Years' War, 1568–1648)。

對荷蘭獨立運動初期的歷史而言，1572 年是充滿轉折的一年。統治荷蘭的威廉親王 (William I, Prince of Orange, Count of Nassau-Dillenburg，荷蘭文：Willem de Zwijger，1533–1584) 外號「沉默者威廉」(William the Silent)。1572 年 7 月，他在荷蘭省議會的推舉下，成為荷蘭與澤蘭 (Zeeland) 兩省的統領 (stadtholder 或寫為 stadholder)。「沉默者威廉」很清楚喀爾文教派在尼德蘭反抗西班牙統治的起義運動中，具有舉足輕重的影響力，因此加入該教派。但是，在他最初的理想中，脫離西班牙獨立的尼德蘭應該建立在喀爾文教派與天主教和平共存的基礎上。因為教派歸屬對他而言，不像對西班牙國王菲利普二世那樣是你死我活、毫無轉圜餘地的。「沉默者威廉」出生於德意志中部的拿騷 (Nassau-Dillenburg)，自小在信奉路德

歐朗吉王室原為法國南部普羅旺斯的歐朗吉公國 (Principality of Orange)。1544 年，德意志中部的拿騷伯爵威廉一世成為歐朗吉親王 (Prince of Orange)。

教義的宗教環境裡長大。後來因為西班牙國王菲利普二世的父親——也就是神聖羅馬帝國皇帝查理五世 (Charles V, 1500–1558; Holy Roman emperor 1519–1556)——相當賞識他，所以要求他的父母讓他改信天主教，並讓他離開德意志家鄉，到尼德蘭接受完整的天主教貴族養成教育。如今，為了與西班牙對抗，「沉默者威廉」又改宗成為喀爾文教派的教友。從現實政治折衝樽俎的角度來看，「沉默者威廉」其實一直是以相當務實的態度來面對宗教改革後基督教分裂問題的對抗拉扯。

當然，從阿爾瓦公爵的觀點來看荷蘭的獨立運動，他是沒有這麼容易放過新教徒的。自 1573 年 10 月起，萊頓被西班牙軍隊圍困了幾乎整整一年 (the Siege of Leiden)，直到 1574 年 10 月 3 日才在「沉默者威廉」的領導下脫困。萊頓居民當時不畏強敵要脅，雖然有三分之一居民因為圍城病死或餓死，原本繁榮的經濟也深受打擊，但是這個城市誓死抵抗的英勇精神為尼德蘭對抗西班牙的早期奮鬥史寫下振奮人心、可歌可泣的一頁。1575 年 2 月，「沉默者威廉」在此成立萊頓大學 (University in Leiden，荷蘭文：Rijksuniversiteit Te Leiden)，建校的原因除了紀念萊頓在抵抗西班牙運動史上光榮的一頁外；也因為它是荷蘭省第二大城，在地理位置上，位居荷蘭省中部，交通往來便利。萊頓大學剛建校時，是以喀爾文教義為主導，因為它創校的精神正是仿效喀爾文於 1559 年在日內瓦所創立的神學院 (Genevan Academy，參見 Bouwsma 1988: 14f)。短短數十年間，萊頓大學在神學、科學與醫學研究上順利地躍居為享譽全歐的高等學府。

1576 年 11 月尼德蘭南北各省簽訂〈根特協定〉(Pacification of Ghent)，要求西班牙軍隊撤出尼德蘭，恢復各省原本享有的自治權，並且停止迫害喀爾文教派信徒以及其他各教派信徒。在起義反抗西班牙的重鎮荷蘭與澤蘭兩省，喀爾文教派被默許成為主導宗教事務的主力教會。西班牙總督眼見情勢發展對自己不利，再次舉兵進攻尼德蘭各地。

圖 7　　Otto van Veen. 《1574 年 10 月 3 日在剛剛脫困的萊頓城發放鯡魚與麵包》(*Distribution of herring and white bread at the relief of Leiden, 3 October 1574*).
1574. Oil on panel, 40 × 59.5 cm.
Amsterdam, Rijksmuseum.

　　1579 年初，由於對如何解決信仰問題的認知歧見太大，起義反抗西班牙的尼德蘭省份分裂成南北兩個同盟：南部的「阿拉斯同盟」(Union of Arras) 雖然知道西班牙國王菲利普二世是極度褊狹的天主教徒，任何違反全特大公會議 (Council of Trent) 所制訂教義的人，都被他視為異端，但仍主張基於天主教信仰，與菲利普二世尋求和解。北部的「玉翠西特同盟」(Union of Utrecht) 則堅持繼續反抗西班牙，尋求獨立。1581 年，荷蘭、澤蘭、玉翠西特 (Utrecht)、海爾德蘭 (Gelderland)、上艾瑟爾 (Overijssel)、菲仕蘭 (Friesland)、胡羅寧根 (Groningen) 這七個北方省份正式宣佈脫離西班牙政權。1581 年尼

德蘭南北省份分道揚鑣，造就了北方的「尼德蘭聯省共和國」，簡稱「荷蘭共和國」；以及南方的哈布士堡尼德蘭。這個決定也形塑了今天荷蘭與比利時兩個國家早期的歷史雛形。從現在起，尼德蘭北部七個尋求獨立建國省份的人民開始被稱為「荷蘭人」(Hollanders)。

雖然名為共和國，「荷蘭共和國」的政治權力行使實際上卻是寡頭政治，只是沒有國王，也沒有獨裁者。共和國最高的權力機構為「聯省議會」，地點設在海牙。每一省在聯省議會有一票表決權，與共和國全體會員相關的事務必須經過全體一致的同意。尼德蘭南北分道揚鑣後，南部尼德蘭的新教徒自此展開大規模向北移民的活動。南方的財富、技術、文化，帶給正需要大量資源與人才的荷蘭及時的甘霖。

對新成立的荷蘭共和國而言，並沒有哪一個教派有足夠的實力可以在這個新的國度獨攬大局。儘管喀爾文教派很想成為荷蘭共和國的國教，也努力在大學以及政府機構發揮影響力；但是，共和國的政治領導人顯然並不想引進喀爾文在日內瓦以教領政，建立「上帝之國」(civitas Dei) 的模式。在另一方面，雖然荷蘭共和國選擇喀爾文教派作為官方特別重視的教會，而喀爾文教派也努力透過解讀《舊約聖經》所說的「上帝的選民」，從宗教情感上建立荷蘭人對新的共和國——「新的以色列」(the New Israel)——的認同 (Schama 1987: 93–102)；但是，地區自主性極強的荷蘭民間，並不因此就接受單一化的「宗教改革」。即使荷蘭共和國大部分的政治領導人傾向於喀爾文教派，荷蘭省與澤蘭省也在1572 年隨著「沉默者威廉」擔任這兩省的統領，而讓喀爾文教派成為享有許多優先權的教會；但是，其他地區的發展步調並沒有因此就變得一致。例如，玉翠西特直到 1618 年以後才逐漸放棄天主教信仰，改為接受喀爾文教派。對不少人來說，他們對宗教的渴望其實就是很單純地希望透過親近上帝而獲得超自然界的庇佑。因此每週日在自己居住的小村莊、或是住家附近的教堂敬拜上帝——

不管這叫做「作禮拜」或是「望彌撒」——都不是他們真正在意的。因此，在當時有時會發生週日上教堂作禮拜的人數遠高於教會實際的教友人數。對喀爾文教派而言，他們也不在乎這種現象。唯一有差別待遇的，就是在領聖餐時，只有正式登記屬於喀爾文教會的教友——也就是所謂的「陪餐會員」——才有資格領聖餐；慕道友或其他非會員則不可以。

1584 年，「沉默者威廉」被一位狂熱的天主教徒視為西班牙國王的「叛徒」，遭到暗殺，結果反而成為荷蘭人心目中殉「國」的民族英雄。「沉默者威廉」的兩個兒子莫里斯 (Maurice, 1567–1625; stadtholder 1585–1625) 與腓特烈‧亨利 (Frederik Hendrik, 1584–1647; stadtholder 1625–1647) 相繼接任父親遺留下來的位子，成為第二任與第三任世襲統領。沒有西班牙哈布士堡統治的羈絆，阿姆斯特丹的機會終於來了。過去只能眼睜睜看著富貴繁華都被安特衛普搶盡。而如今，隨著西班牙軍隊於 1585 年再度占領安特衛普，許多社會精英與饒富資產之家（其中許多是新教徒）紛紛向北方逃難。短短四年內 (1585–1589)，安特衛普的人口由八萬人銳減至四萬二千人；過去通往海洋的主要河道雪爾德 (Schelde) 河被荷蘭人封鎖。資金與人才大量流失，加上失去作為貿易大港的優勢，現在真的是輪到阿姆斯特丹昂首闊步，成為世界航運、造船，與金融貿易的中心。船舶從這裡出港，不僅航行至波羅的海 (the Baltic Sea) 與地中海，它們更揚帆遠行至東亞、東南亞、南美，以及非洲南部。

大約從 1619 年開始，林布蘭特跟隨在雅各‧思瓦能伯赫 (Jacob Isaacsz. van Swanenburg，或拼為 van Swanenburgh，1571–1638) 門下學畫。思瓦能伯赫是萊頓的望族。雅各的父親以撒 (Isaac Claesz. van Swanenburg, 1537–1614) 既是萊頓有名的畫家，在當地政壇也擁有不少影響力。1586 至 1607 年間，他一共做了五任市長。1566 年，當激進的喀爾文教徒在尼德蘭各地發起「破壞宗教圖像風暴」，連萊頓十六世紀初的繪畫

奇才路卡斯‧萊頓 (Lucas van Leyden, c. 1494–1533) 為自己家鄉聖彼得教堂 (Pieterskerk) 所畫的名畫《最後的審判》(圖8) 都差一點兒要受到波及。幸虧以撒‧思瓦能伯赫及時搶救，趕緊將這幅畫移到市政廳，才讓它完好無缺流傳至今。

在藝術史上，以撒‧思瓦能伯赫也有相當值得注意的貢獻。他擅長「歷史典故畫」與肖像，也教出不少優秀的學生，其中最值得注意的是奧圖‧凡恩 (Otto van Veen, 1556–1629)。凡恩日後成為安特衛普畫家行會 (the painter's guild of St. Luke) 的主席，年輕的魯本斯拜在他門下，成為他最有成就的學生。隨著魯本斯的畫譽在歐洲日益受到矚目，

圖8　Lucas van Leyden.《最後的審判》(*Last Judgment*).
1527. Oil on panel, 301 × 435 cm.
Leiden, Stedelijk Museum De Lakenhal.

1611 年雅各‧思瓦能伯赫的弟弟威廉
(Willem Isaacsz. van Swanenburg, 1580–
1612) 還根據魯本斯的油畫《耶穌在以馬忤
斯》製作了魯本斯油畫的第一件版畫流傳本
（圖9）。魯本斯的原畫現今已失傳，所幸還
有威廉‧思瓦能伯赫的版畫複製本，讓我們
多少還能窺見原畫充滿動感與情緒張力的風
貌。這也是攝影與現代印刷工業還沒有興起
之前，傳統歐洲藝術家讓他們的畫作可以多
方流傳最常使用的方法。整體觀之，思瓦能
伯赫這個萊頓繪畫世家對十七世紀西歐繪畫
史的影響是相當深遠的。從師徒傳承系譜來
看，這個家族對魯本斯與林布蘭特兩位大畫
家早期的藝術養成教育提供了源頭的養分。
也就是說，追本溯源來看，十七世紀兩位藝
術大師早期都受教於以撒‧思瓦能伯赫所培
養出來的後繼之秀。

　　林布蘭特所跟隨的老師雅各‧思瓦能伯
赫曾經長年居住義大利，以擅長繪製建築景
觀圖與地獄圖聞名。大約在 1591 年左右，也
就是當雅各二十歲時，他離開家鄉，前往義

圖 9　Willem Isaacsz. van Swanenburg 根據 Peter
Paul Rubens《耶穌在以馬忤斯》(*Christ in Emmaus*)
所作的版畫。
1611. Engraving, 32.2 × 31.8 cm.
Amsterdam, Rijksprentenkabinet.

大利開創自己的藝術生涯。在威尼斯、羅馬，
雅各都曾留下足跡；他最後定居在拿波里
(Naples)，並且娶了信仰天主教的義大利妻
子，接下來也在那裡有了子嗣。雅各一直對
荷蘭家人隱瞞自己結婚生子之事，直到父親

過世為止。1615 年——在他離家二十四年之後——雅各首次返回萊頓。1617 年，他又重回拿波里，並於次年將妻兒接回荷蘭定居。林布蘭特顯然是在雅各回到萊頓後不久就開始跟隨他學畫。根據最早為林布蘭特作傳的著史者約翰・歐樂斯 (Jan Jansz. Orlers, 1570–1646) 於 1641 年在《萊頓地方志》(Beschryvinge der Stadt Leyden) 所寫的記載，林布蘭特大約跟隨雅各學畫三年，成果令人讚嘆：

林布蘭特是哈門 (Harrmen Gerritsz. van Rijn, 1568–1630) 與內爾特亨 (Neeltgen Willemsdr. van Zuytbrouck,

約翰・歐樂斯原是書商與作家，他於 1614 年出版《萊頓地方志》；1641 年他擔任萊頓市長時，對這本書加以增修，出版第二版，其中包含一篇林布蘭特傳記，這也是最早的林布蘭特傳。

1568–1640) 之子，1606 年 7 月 15 日生於萊頓。他的父母送他入學讀書，希望他學習拉丁文。後來又讓他繼續讀大學，希望如此一來，長大後，他就有能力進入政府部門擔任公職，服務社會。但是他對父母的期望一點兒都不感興趣。出於天性，他只想畫畫而已。他的雙親拿他沒有辦法，只好順從他的意願，不再要求他上學；而且開始找畫家來教他繪畫的基本技巧。有了這樣的打算後，他們就把他帶到名氣相當不錯的畫家雅各・思瓦能伯赫的畫室學畫。他在那兒待了大約三年，這期間他在學習上突飛猛進，讓所有關心藝術發展的人都嘖嘖稱奇。大家都確信，日後他一定會成為傑出的畫家。

當林布蘭特開始充滿自信地展開他最早期的藝術生涯時，同一時間，荷蘭卻發生了獨立運動史上最晦澀難堪的歷史事件。

1619 年 5 月，促成荷蘭後來可以獨立建國的重臣、也是創建東印度公司 (United East India Company，荷蘭文：Vereeingde Oost-Indische Compagnie) 最主要的推手——約翰・歐登巴內維爾特 (Johan van Oldenbar-nevelt, 1547–1619)——因為捲入喀爾文教派的教義爭執，竟然被聲稱「沒有任何人必須為了宗教因素被迫害或被檢查」的荷蘭政府斬首處死。當初正是歐登巴內維爾特透過長期積極的談判，才促成 1609 年尼德蘭與西班牙簽下〈十二年停戰協定〉。然而，這停戰的十二年間，北尼德蘭對喀爾文教義問題的爭執卻不幸演變成嚴重的茶壺內風暴，歐登巴內維爾特也意外成為整個事件裡最悲慘的犧牲者。

「沉默者威廉」被暗殺之後，歐登巴內維爾特輔佐「沉默者威廉」的兒子莫里斯親王 (Maurice of Nassau, Prince of Orange) 作為接班人，繼續推動尼德蘭獨立運動。為了提供莫里斯親王充裕的戰爭經費，歐登巴內維爾特創建了荷蘭東印度公司。在外交上，歐登巴內維爾特也發揮折衝樽俎的長才，於 1596 年同英國、法國締結三國同盟；並於 1609 年與西班牙簽訂〈十二年停戰協定〉。在相當程度上，〈十二年停戰協定〉其實就是意謂放棄原來將西班牙趕出整個尼德蘭的遠大目標，轉而務實地追求北方七省聯盟實質的獨立。

然而，這停戰的十二年間，喀爾文教派卻陷入排除異己的內鬥。

事情要從 1603 年說起。這一年，喀爾文教派神學家雅各・阿米尼烏斯 (Jacob Arminius, 1560–1609) 牧師從阿姆斯特丹轉到萊頓大學任教。在宗教信仰上，阿米尼烏斯是一位思想開明的人；但是在這所以喀爾文教義為主的知名大學裡，他卻遇到一位嚴格遵守喀爾文基本教義的神學同事——法蘭西斯・戈馬魯斯 (Franciscus Gomarus, 1563–1641)。阿米尼烏斯認為，喀爾文所說的「預定論」(predestination)——即在亞當被逐出伊甸園之前，上帝已經決定好誰將來是可以得救的選民、誰是靈魂無法得救的棄民——這

樣的觀點太過狹隘。因為如此一來，人的一生就不能稱為運用個人自由意志選擇後邁向得救的過程。因此，阿米尼烏斯認為，應將喀爾文的「預定論」修正為：上帝是有條件地揀選人來獲得救恩。但是人有自由意志，他可以選擇與神同行，讓自己真的成為得救的選民；但是，人也可以不回應上帝的召喚，終而失去救恩。

1610 年，在阿米尼烏斯過世後次年，他的支持者簽署了一份〈抗辯文〉("Remonstrance")，繼續支持阿米尼烏斯的神學觀點，以對抗嚴格的喀爾文主義。〈抗辯文〉認為，基督為全人類而死，他的受難是普世性的，而非只為特定選民得救而死；在另一方面，上帝的恩典是可以被信徒的自由意志所抗拒。這些論點在荷蘭激起了相當多的爭議，最後由荷蘭聯省歸正教會（the Dutch Reformed Church，即荷蘭喀爾文教派聯省總會）於 1618–1619 年在多德瑞西特 (Dordrecht) 召開「多德瑞西特宗教大會」(the Synod of Dordrecht，簡稱 Synod of Dort)，企圖解決這些爭議。這個聯省宗教大會共有八十四位成員出席，其中五十八位是荷蘭人，其他代表則來自英國、瑞士與德意志，但他們都是戈馬魯斯嚴格基本教義的支持者。因此，代表阿米尼烏斯神學觀點的這些「抗辯者」(the Remonstrants) 想當然爾在這個會議上受到嚴厲的駁斥，他們被逐出會議大門之外，之後又遭受到許多迫害。

歐登巴內維爾特就是因為支持這些「抗辯者」所代表的觀點，希望以開明寬和的態度來處理荷蘭境內的宗教問題，而捲入了這場紛爭。尤其他高居一人（莫里斯親王）之下、萬人之上的官位，卻與官方支持的教會抱持不同的看法，因此被懷疑與天主教會有串通的嫌疑。隨著多德瑞西特宗教大會在 1619 年 5 月 9 日落幕，歐登巴內維爾特也隨即於同年 5 月 13 日在海牙被斬首，罪名是顛覆國家的宗教與政策。

這件悲劇在荷蘭境內引起的驚駭與唏噓是可想而知的。接下來幾年，抗辯派仍不時遭到迫害。但是，自 1625 年莫里斯親王過世

後，事情開始有了轉機：支持抗辯派立場的約翰・弗騰波哈特 (Johannes Wtenbogaert, 1557–1644) 牧師過去曾輔佐過莫里斯親王，而且也是腓特烈・亨利小時候的老師，他於 1626 年結束流亡歲月，重新返回荷蘭。此外，阿米尼烏斯的《神學著作集》(*Opera theologica*) 也於 1629 年在萊頓出版問世。1630 年，抗辯派在弗騰波哈特牧師等人的催生下，正式得到法律允許，可以在荷蘭以抗辯派教會 (Remonstrant Brotherhood) 的名義傳教、牧養信徒。1633 年，林布蘭特便接受該教會委託，為弗騰波哈特牧師繪製了一幅著名的畫像（圖10）。萊頓大學圖書館典藏有弗騰波哈特的日記，1633 年 4 月 13 日這位深受景仰的牧師寫下：「為了順應安東尼的兒子亞伯拉罕 (Abr. Anthonissen) 的安排，讓林布蘭特為我畫像。」從這件史料我們可以得知，這幅畫像是當時阿姆斯特丹商人亞伯拉罕・瑞西特 (Abraham Anthonisz. Recht, 1588–1664) 以抗辯派教會的名義委託林布蘭特繪製的。在畫面的左上方背景，林布蘭

圖 10　　Rembrandt.《約翰・弗騰波哈特畫像》(*Portrait of Johannes Wtenbogaert*). 1633. Oil on canvas, 130 × 103 cm. Amsterdam, Rijksmuseum.

特還標誌出，當時畫中人物已高齡七十六歲 (AET: 76)。在繪製上，林布蘭特也特別把光線集中在這位年高德劭牧師皺紋歷歷的臉龐上：他的雙眼炯炯有神，灰白的鬍鬚在雪白光亮的花邊縐領輝映下，更顯出走過時代的寒霜風雨後，歲月在他生命底層沉靜下來的

內斂與柔軟。

在林布蘭特的創作歷程中，這一幅《約翰・弗騰波哈特畫像》還有另一個重要的意義：它可說是林布蘭特捨棄連名帶姓的簽名方式，改成只用自己的名 "Rembrandt" 在畫作上簽名最早的例證之一。在歐洲藝術史上，藝術家以自己的「名」(first name)，而非「姓」(last name) 來行於世，而且後來還能以此流傳千古，成為世界級的藝術大師，人數實在屈指可數。我們幾乎可以說，在歐洲古典藝術史上，能享有這項殊榮的，其實只有義大利文藝復興三傑（達文西、拉斐爾、米開朗基羅）以及威尼斯畫派巨匠提香 (Titian/ Tiziano Vecellio, 1476/1477–1576) 而已。與林布蘭特時代最接近的前輩大師魯本斯也仍然像其他成千成萬歐洲藝術家一樣，是以「姓」行於天下。林布蘭特刻意選擇為弗騰波哈特牧師畫像的大好機會，開始將自己形塑成與義大利文藝復興藝術大師同一等級的人物。從現在開始，畫家 "Rembrandt" 取代了 "Rembrandt Harmensz. van Rijn" 磨坊主人之子的身分。這一年，他其實才剛到阿姆斯特丹一年。在這個流徙不安的年代裡，西歐各地還有不少人因為宗教因素、政治因素，在漫長不知所終的異鄉路上流離遷徙。而這位年輕早慧的畫家卻已經決定在藝術的路上讓自己放手高飛了！

林布蘭特最早的簽名方式是 "RH" (Rembrant Harmenszoon)；自 1626/1627 年起，改為 "RHL"，L 可能代表「來自萊頓」("Leidensis") 的意思；1632 年改為 "RHL van Rijn"；過完二十六歲生日後，他的簽名開始變成只簽 "Rembrant"（字尾沒有 "d"）。1633 年初起，又改為 "Rembrandt"，自此，這個簽名方式沿用到他過世為止。

荷蘭 vs. 義大利

1624 或 1625 年左右，林布蘭特離開萊頓，前往荷蘭第一大城阿姆斯特丹，跟隨當地最有名的「歷史典故畫」畫家彼得‧拉斯特曼 (Pieter Lastman, 1583–1633) 繼續習畫。林布蘭特一心一意追求藝術的決心令書寫《萊頓地方志》的約翰‧歐樂斯——他也是當時萊頓的市長——十分佩服。畢竟，林布蘭特原本可以走一條比較符合父母親期待的路；但他卻勇敢地選擇以藝術創作為生命的志業，而且也很快地綻放出令人眼睛為之一亮的早慧天才。歐樂斯對這個時期的林布蘭特作了以下的描述：

他跟隨彼得‧拉斯特曼學畫大概有半年之久。接著，他決定展開自己獨立創作的生涯。他當時已經相當受肯定，被視為這個世紀最著名的畫家之一。

到阿姆斯特丹學畫，不僅因為拉斯特曼就住在那裡，也因為對年輕人而言，這個快速發展的新興大都會與歐洲最重要的轉運港，不僅有著荷蘭東印度公司的總部 (1602)，負責與西班牙人、葡萄牙人在東方爭奪世界貿易的優勢；也還有歐洲第一座室內股票交易所（1608，圖11），以及極為出色的金融保險服務業。這裡沒有古城的傳統束縛，蓬勃發展的經濟榮景，處處充滿了機會。雖然，林布蘭特在拉斯特曼的畫室只停留半年時光，但是，當時在拉斯特曼畫室出入的學生，有來自西北歐各地的年輕精英，這個盛況必定讓年輕的林布蘭特印象十分深刻。

1602 年 6 月至 1607 年 3 月是拉斯特曼

圖 11　　《十七世紀阿姆斯特丹的股票交易所》(*Die Börse zu Amsterdam*).
十七世紀版畫。
Nuremberg, Germanisches Nationalmuseum.

在義大利的「留學歲月」。對荷蘭畫家而言，到義大利深造固然是吸收藝術養分的大好機會；但是，如何將巨幅尺寸的義大利壁畫（圖12）轉化成荷蘭藝術市場慣於接受的小尺寸油畫，對荷蘭畫家而言，卻是一大考驗。拉斯特曼便是將這個轉化工作做得相當好的藝術家。他擅長在小幅「歷史典故畫」裡，以充滿戲劇化的方式，將數個人物之間複雜的互動關係栩栩如生地刻劃出來（圖13）。然而，作為一位堅定的天主教徒，拉斯特曼心裡很清楚，在天主教的認知裡，宗教藝術或多或少與宗教禮儀、信仰操練有關。也就是

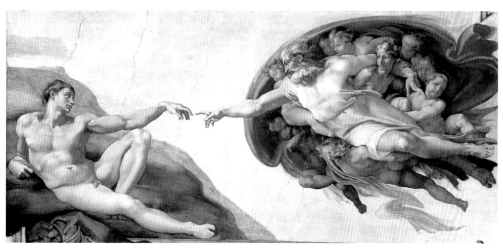

圖 12　Michelangelo. 梵諦岡西斯汀聖堂屋頂壁畫《上帝創造亞當》。
1508–1512. Fresco, 280 × 570 cm.
Vatican, Sistine Chapel.

說，宗教藝術與宗教禮拜（不論外在的教堂儀式或個人內在的靈修默想）有相當程度的關連。在義大利，與《聖經》故事相關的題材，不是為教堂、市政廳等公共建築而畫，就是為家族禮拜堂、家庭禱告室、個人書房或臥室而畫。基本上，天主教的宗教藝術是透過圖像的感發來讓觀者產生更細緻、更高遠的宗教情懷，藉此來引領人走進深邃而屬靈的宗教觀想世界。然而，經過宗教改革洗禮的荷蘭，像拉斯特曼這種只想專心在「歷史典故畫」領域一展長才、而不願從事比較容易取得委製訂單的畫像工作，就很容易碰到一個問題：在義大利可以行得通的那一套，在荷蘭未必行得通。

　　宗教藝術在荷蘭如果還可以開創出一番新局面，在相當程度上，它必須與義大利切斷一些臍帶關係；尤其在表現主題上，它必須是天主教徒與各個新教教派可以共同接受

圖 13　Pieter Lastman.《亞伯拉罕獻祭獨子以撒》
(*Abraham's Sacrifice*).
c. 1612. Panel, 40.3 × 31.5 cm.
Amsterdam, Rijksmuseum.

的。過去義大利文藝復興喜歡繪製的聖母、聖徒，在宗教改革之後，因為受到新教教義排斥，已經無法引起所有人的共鳴。而由於新教牧師熱衷於逐字逐句講解《聖經》，帶領信徒理解《聖經》的內容；有些態度比較保守的牧師甚至於認為，只有受過神學訓練的牧師有權可以解釋《聖經》，所以在藝術創作上，對《聖經》故事的描繪便無法再像米開朗基羅繪製梵諦岡西斯汀聖堂 (Sistine Chapel) 屋頂壁畫（圖12）那樣，可以讓天才型藝術家隨著自己敏銳奔放的藝術直觀自由地來創作（花亦芬 2006b: 28–37）。有歷史根據的、有知識基礎作後盾的《聖經》詮釋，才是教派林立環境下的荷蘭宗教藝術比較適合發展的道路。在畫幅尺寸上，可以自由搬動、可以掛置在不同場合的油畫，或是價格低廉許多、可以大量複製的版畫是最容易被荷蘭藝術市場接受的創作類型。

　　1625 年回到萊頓後，林布蘭特跟比他小一歲的畫家約翰・李文斯 (Jan Lievens, 1607–1674) 共租一間畫室一起創作。就在這

一年，他繪製了現存最早的一幅畫《司提反殉難》（圖14）。司提反是《新約》〈使徒行傳〉第 6 至 7 章所記載的第一位基督教殉難者。他因為信仰堅定，行事為人深受敬重，也充滿聖靈 (Holy Spirit) 所賜的能力，因此被選為初代教會執事，負責幫助十二位使徒打理行政事務並且照顧信徒。此外，他也經常在

聖靈的引導下，在民間行神蹟奇事。司提反廣受大家歡迎，結果引來猶太教會的不滿，最後被假見證構陷而入獄。但由於他不畏強橫威脅，堅守自己對基督的信仰，最後被判處在城門外被石頭活活打死，成為開創基督徒為信仰殉難最早的典範（因此英文稱他為 "protomartyr"）。司提反之所以會成為基督殉

圖 14　　Rembrandt.《司提反殉難》(*The Stoning of Stephen*).
1625. Oil on panel, 89.5 × 123.6 cm.
Lyon, Musée des Beaux-Arts.

難者的典範，不僅因為他是第一位殉難的基督徒；更關鍵的是，他在臨終前無怨無悔地說了兩句話：第一句是：「求主耶穌接收我的靈魂」；第二句是他特別跪下大聲祈求所說的名言：「主啊，不要將這罪歸於他們！」（〈使徒行傳〉7: 59–60）在林布蘭特的畫裡，跪在右下方地上的司提反舉頭望天，他的左手高舉，在默默忍受被石頭丟擲的痛苦中，仍熱切地禱告著。他臉上的表情不是痛苦驚懼，而是在純潔堅定之中，痛切地請求上帝原諒這些不知道自己究竟在做什麼事的人。林布蘭特生動傳神刻劃出司提反的面部表情，細膩地傳達出《聖經》記載司提反在公會受審時的面容「好像天使的面貌」（〈使徒行傳〉6: 15）。

為何在新教反對聖徒崇拜的歷史環境裡，林布蘭特會選擇這個題材來作畫？這有好幾種可能。拉斯特曼過去也曾畫過同樣主題的畫作（現已失傳），因此有可能是林布蘭特藉著仿效老師的作品想自行畫出一幅新作。但也有藝術史學者從文獻資料上認為，

這幅畫最早的擁有者可能是著名的荷蘭史學家彼得・史克利維利武斯 (Petrus Scriverius, 1576–1660)，因此這幅畫原先訂製的動機可能不單純是為了藝術。史克利維利武斯是一名虔誠的新教徒，與〈「國家」與宗教〉末尾提到的歐登巴內維爾特以及抗辯派有不少往來。由於這幅畫正是在莫里斯親王——當初下令處死歐登巴內維爾特的人——過世那一年畫的，因此，有些學者認為，有可能是史克利維利武斯想要借古喻今來紀念歐登巴內維爾特為荷蘭「殉難」，所以特別委託林布蘭特繪製這幅畫 (Schwartz 1991: 36)。

「借古諷今」或者「借古喻今」，借《聖經》故事來表達對當前時事、當代歷史，或者特別值得留下歷史記憶事件的看法，其實是「歷史典故畫」一項重要的功能。如果說古希臘羅馬神話、古典文學作品，以及歷史故事是受過良好教育的歐洲人共享的文化記憶；那麼，我們也可以說，《聖經》除了是宗教經典外，也是所有歐洲人——不論階級與地區——真正共享的文化遺產。畢竟，這是

基督教化歐洲最重要的道德教育內容。透過
文字、口傳、圖像或是音樂，人們在隨處可
感可知的社會環境裡，接觸、學習到最多的
文化內容都與《聖經》有關。面對這種以宗
教為社會心靈基礎的文化，理解不同階層的
社群與個人如何透過運用《聖經》典故來創
造視覺圖像，藉以委婉抒發不方便用白紙黑
字明講的心思意念，其實是理解傳統歐洲文
化深層心理非常關鍵的一環（花亦芬
2007a）。

　　1626 年，林布蘭特接連創作了六幅油
畫，其中一幅是《托彼特夫婦與小羊》（圖15）。
在現代藝術史研究上，這幅畫被視為林布蘭
特第一幅真正的傑作，而當時林布蘭特才二
十歲而已。這幅畫是根據天主教《舊約聖經》
〈多俾亞傳〉的故事而畫的。根據藝術史學
者 Julius S. Held 的研究 (Held 1964)，〈多俾
亞傳〉是林布蘭特在整本《聖經》裡最喜愛
的篇章之一。根據〈多俾亞傳〉所記載的故
事，林布蘭特以油畫、版畫、素描等方式一
共創作了五十五幅作品，約占他宗教藝術創

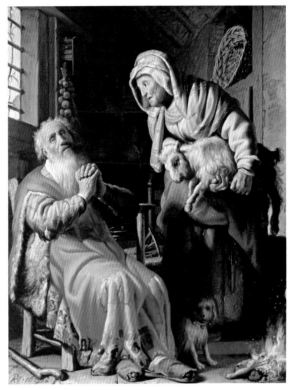

圖 15　　Rembrandt.《托彼特夫婦與小羊》(*Tobit and Anna with the Kid Goat*).
1626. Oil on panel, 39.5 × 30 cm.
Amsterdam, Rijksmuseum.

圖 16　　1637 年荷蘭官方出版的荷蘭文《聖經》封面。

作總數量的 7%。有趣的是，在新教的認知裡，〈多俾亞傳〉並不屬於《聖經》正典，而被視為只有天主教才承認的「次經」(Apocrypha, the apocryphal books)。

什麼是「次經」呢？宗教改革之後，基督新教認為羅馬公教所使用的拉丁文《通行本聖經》(Vulgate) 有一些篇章是從希臘文的七十士譯本 (Septuagint) 翻譯過來，但其實不存在於原來猶太教希伯來文《聖經》內。因此，宗教改革者將這些著作視為「次經」或「旁經」，即不屬於《聖經》「正典」(canon) 的參考經文（天主教會是在宗教改革的刺激下，於 1546 年 4 月 8 日的全特大公會議將絕大部分《通行本聖經》所涵蓋的次經訂為「正典」）。值得注意的是，雖然宗教改革者不承認次經為正典，但是在從事《聖經》翻譯時，他們還是將這些篇章翻譯出來，並收錄進他們所翻譯的《聖經》內。這可從馬丁路德翻譯的德文《聖經》(1534)、慈運理 (Ulrich Zwingli, 1484–1531) 在瑞士蘇黎世 (Zürich) 主導翻譯的德文《聖經》(die Zürcher Bibel, 1540)，英文《欽定版聖經》(King James Bible, 1611)，以及喀爾文教會在荷蘭所翻譯的荷蘭文《聖經》(de Statenbijbel，圖16) 清楚看出。總的來說，一直到十九世紀初，各地聖經公會 (the Bible Societies) 崛起，次經才逐漸被新教教會剔除在《聖經》翻譯工作之外。臺

灣出版的新教《聖經》也受此影響，沒有將次經包含進來。然而從林布蘭特相當鍾情於〈多俾亞傳〉可以看出，在他所處的歷史環境裡，「次經」問題並沒有被炒作為區別教派認同的課題。

〈多俾亞傳〉所記載的托彼特 (Tobit) 是一位充軍亞述，但仍信守對耶和華信仰、時常積極行善的義人。他不僅樂善好施，更經常冒著被尼尼微政府判刑處死的危險，為無辜喪命的猶太族人舉行安葬儀式，好讓他們能有尊嚴地離開人世。有一天，他的兒子看到市場上又有一具慘遭絞刑身亡的屍體。托彼特知道後，再次不顧危險，趁著黃昏時分前去處理。然而，這一次他卻因為勞累過度，不慎讓鳥屎掉到眼睛上，造成雙眼失明。遭逢這個厄運後，托彼特家裡的經濟只能倚賴妻子亞納 (Anna) 作各種女紅來支撐。有一天，雇主好心送了一隻小山羊給亞納吃。當亞納把小山羊抱回家時，托彼特卻誤以為是太太偷來的，因此與她發生口角。被誤解的亞納在傷心之餘，脫口說出一段氣話來抗議托彼特對她的不信任：

> 你的施捨在哪裡？你的善行在哪裡？
> 看，人都知道你得到什麼報應！

聽到妻子被激怒後所發出的怨言，托彼特感到萬分懊悔，心裡更充滿憂傷。他痛哭流涕向上帝禱告，請上帝乾脆讓他從這個世界消失，不要再繼續受苦了：

> 如今，請你按你的聖意對待我罷！請你收去我的靈魂，使我從地面上消逝，化為灰土，因為死比生對我更好！因為我聽見了虛偽的辱罵，我心中很是憂傷。上主！請你救我脫離這種苦難，領我進入永遠的安所罷！上主！求你不要轉面不顧我，因為死了比活著看見這許多苦難，對我更好。這樣，我再也聽不見辱罵之聲了！(〈多俾亞傳〉3: 6)

這個故事如同《舊約》〈約伯記〉一樣，都是在討論義人行善卻反而受苦的問題。從《聖經》的內容來看，上帝特別考驗這些純良正直的人，其實是要透過他們的遭遇與信仰歷程來闡明，信仰真正的本質不在於可以得到世俗的安樂福報，也不是因為積累許多善功 (good works)，就可以得到期待中的世俗利祿。而是不管憂患或平安，都應該打從生命深處讓自己的生命與上帝真正地合一，就像約伯以及托彼特最後所感悟到的那樣。約伯以及托彼特雖然承受痛苦災殃，然而，最後他們能深刻感受到上帝是愛的原因正在於，他們即使在痛苦的深淵裡，也不曾動搖過心念想要背離上帝。因為對他們而言，上帝是至高的善，是他們存在意義與終極關懷真正的釘根之處。他們以真純的心念面對自己的信仰，如同《舊約》〈哈巴谷書〉結尾所說的話：

雖然無花果樹不發旺，葡萄樹不結果，橄欖樹也不效力，田地不出糧食，圈中絕了羊，棚內也沒有牛；然而，我要因耶和華歡欣，因救我的神喜樂。主耶和華是我的力量；他使我的腳快如母鹿的蹄，又使我穩行在高處。（〈哈巴谷書〉3: 17–19）

林布蘭特在《托彼特夫婦與小羊》這幅畫裡，畫出托彼特與亞納這對原本相敬如賓的老夫妻，在困厄之中，卻因一隻原本希望他們歡欣分享的小羊起了爭執；托彼特還因此聲淚俱下、一心禱告求死。在這幅畫裡，林布蘭特將故事的場景放在一個狹小、破舊的屋角。亞納剛從外面工作回來，她背後的門還沒有全部掩上。托彼特身穿毛皮織成的衣袍，看得出來過去他的生活其實還頗寬裕；然而現在這些衣袍都已經相當破舊，卻沒有錢換新裝，所以衣服上滿是一縫再縫的補釘；連他穿的拖鞋也都磨損不堪。在這個幽暗狹小的屋子裡，林布蘭特利用左上方窗戶透進來的光線與右下角地板升起的一小盆炭火，以對角線方式將這個陰鬱憂傷的小屋照亮。

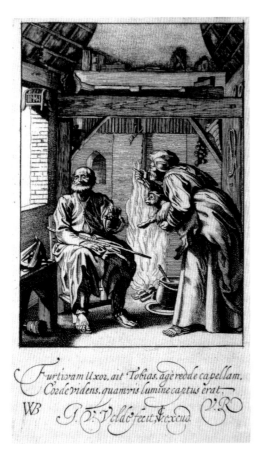

圖 17　Jan van de Velde 根 據 Willem
Buytewech 的油畫《托彼特夫婦與小羊》所
作的版畫。
c. 1619. Etching, 14.7 × 10.4 cm.
Amsterdam, Rijksprentenkabinet.

亞納張大雙眼，眼淚含在眼眶中悄悄打轉，
她滿腹委屈地望著年邁失明的丈夫。而眼盲
的托彼特一方面勉力想睜開失明的眼睛；另
一方面，頭微仰向天，雙手用力合十禱告，
為自己不僅眼盲、更在心盲之下，輕率誤解
辛苦持家的妻子，請求上帝原諒。更希望上
帝幫助他，讓這個痛苦的生命早些得到解脫。

　　才獨立創作第二年，林布蘭特如何成功
地畫出戲劇張力這麼強的作品呢？作為「歷
史典故畫畫家」，他對《聖經》故事一定要很
熟悉。但是，只是讀《聖經》並不保證畫得
出好畫。從圖像資料來看，林布蘭特並不是
完全靠自己的創意構想出這幅畫的畫法的。
德國藝術史學者 Christian Tümpel 便指出，
林布蘭特如同他的老師拉斯特曼一樣，在繪
製與《聖經》題材相關的畫作上，他們都受
到十六、七世紀尼德蘭《聖經》繪本與版畫
的影響 (Tümpel 1969: 112f)。《托彼特夫婦與
小羊》的構圖主要是綜合三幅版畫而來：第
一幅是維爾德 (Jan van de Velde, 1593–1641)
根據伯伊特維希 (Willem Buytewech, 1591–

圖 18　不知名版畫家根據 Maarten van Heemskerck 的油畫
《托彼特夫婦與小羊》所作的版畫。
Engraving. Amsterdam, Rijksprentenkabinet.

1624) 的油畫所製作的版畫（圖17）；第二幅
是一位不知名的版畫家根據漢思克爾克
(Maarten van Heemskerck, 1498–1574) 所畫
的油畫所作的版畫（圖18）；第三幅是威廉·
思瓦能伯赫根據布祿馬爾特 (Abraham
Bloemaert, 1564–1651) 的油畫《懊悔的彼得》
所作的版畫（圖19）。

從圖 17 可以看出,林布蘭特從中學習到
房子基本陳設的構圖——斜斜的屋頂、窗邊
的鳥籠、成串的大蒜,以及托彼特走路需要
的枴杖。此外,還有畫面對角線上下兩個光
源的基本靈感。但是,這幅版畫爭執、火爆
的氣氛顯然不是林布蘭特想要的。所以,他
從圖 18 找到了自己想要的調性:被丈夫誤解

圖 19　Willem Isaacsz. van Swanenburg 根據 Abraham Bloemaert 的油畫《懺悔的彼得》(*The Repentant Peter*) 所作的版畫。
Engraving, 27 × 17.2 cm.
Amsterdam, Rijksprentenkabinet.

的亞納雖有滿腹委屈，而她也坦率表達了抗議；但是，基本上，她是相當吞忍地在撐持這個不幸遭逢變故的家，不離不棄地承擔起照顧托彼特的責任。而畫面左方托彼特獨自在狂風大作的屋外向上帝悲哭禱求，也顯示出他深切的自責與對妻子的愧疚。林布蘭特這幅畫（圖15）傳達出，在這對年邁夫妻的爭執裡，其實深深隱含了對彼此的愛憐。亞納睜大的眼睛，雖然有著不解與委屈；但是，對應著托彼特失明的雙眼，亞納的淚水含在眼眶裡，更顯出她長期以來默默護持心地善良、卻不幸失明的丈夫內心所壓抑的傷痛。為了更生動刻劃出托彼特的自責與懺悔，林布蘭特還特別仿效他第一位老師的弟弟威廉‧思瓦能伯赫所作的版畫（圖19），從中仔細去學習痛切悔悟的肢體語言該如何表達。

　　林布蘭特藉著托彼特佈滿皺紋、卻熱切禱求的雙手，將他生命深沉的哀淒表達了出來。過去這雙厚實有力的手，曾帶給妻兒溫飽與安適，而且還經常默默行善助人；然而，現在這雙滿是悔恨與哀求的手，對應著亞納緊

緊抱住小羊、眼淚卻幾乎要奪眶而出的表情，爐火照映下，林布蘭特將這對老夫妻內心翻騰糾結的情感既委婉又強烈地表達了出來。

昏暗的室內，透過一燄微光，照見畫中人物心靈深處的世界，是林布蘭特早期創作特別喜愛表現的題材。在這個部分，荷蘭前輩畫家洪托斯特 (Gerrit van Honthorst, 1592-1656) 成了他積極仿效的對象。洪托斯特大約在 1610 年左右前往義大利深造，直到 1620 年才回到家鄉玉翠西特。在羅馬，洪托斯特把義大利畫家卡拉瓦丘 (Michelangelo Merisi da Caravaggio, 1571-1610) 利用自然光源塑造出明暗對比強烈的畫面（圖20），巧妙地轉化為黑夜與一盞燭火之間的關係，並且以此受到義大利藝術界的肯定。例如，倫敦國立美術館收藏他在羅馬畫的《耶穌基督在大祭司面前受審》（圖21）就是其中著名的例子。1620 年 7 月回到荷蘭後，洪托斯特的畫風對家鄉玉翠西特產生相當大的影響，當地甚至形成一個風格鮮明、以仿效卡拉瓦丘明暗畫法為主要特色的地方畫派。在十七世紀歐洲藝術史上，這個畫派被稱為「玉翠西特的卡拉瓦丘派」(Utrecht Caravagisti)。

在洪托斯特以及「玉翠西特的卡拉瓦丘派」影響下，林布蘭特於 1627 年繪製了《無知的財主》（圖22）這幅畫。這幅小畫是描繪耶穌所說的一個著名比喻 (parable)，警惕世人不要陷入貪婪的迷惘裡（〈路加福音〉12: 13–21）。在這個比喻裡，耶穌教導門徒不要將心力放在世俗財富的累積上，因為生命是無常的：

於是對眾人說：「你們要謹慎自守，免去一切的貪心，因為人的生命不在乎家道豐富。」就用比喻對他們說：「有一個財主田產豐盛；自己心裡思想說：『我田裡出產的作物沒有足夠的地方收藏，怎麼辦呢？』又說：『我要這麼辦：要把我的倉房拆了，另蓋更大的，在那裡好收藏我一切的糧食和財物，然後要對我的靈魂說：靈魂哪，你有許多財物積存，可作多年的費用，只

圖 20　　Caravaggio.《聖彼得釘十字架受難圖》
(*The Crucifixion of St. Peter*).
1600–1601. Oil on canvas, 230 × 175 cm.
Rome, Santa Maria del Popolo, Cerasi Chapel.

圖 21　　Gerrit van Honthorst.《耶穌基督在大
祭司面前受審》(*Christ before the High Priest*).
c. 1617. Oil on canvas, 272 × 183 cm.
London, National Gallery.

圖 22　　Rembrandt. 《無知的財主》 (*The Rich Man from the Parable*).
1627. Oil on panel, 32 × 42.5 cm.
Berlin, Staatliche Museen Preussischer Kulturbesitz, Gemälde-galerie.

管安安逸逸地吃喝快樂吧!』神卻對他說:『無知的人哪,今夜必要你的靈魂;你所預備的要歸誰呢?』凡為自己積財,在神面前卻不富足的,也是這樣。』

在《無知的財主》這幅畫裡,林布蘭特讓這位視錢如命的財主左手舉著一盞燭火,心無旁鶩地檢視著自己右手緊緊握住的錢幣。在他的書桌上,還有幾枚大大的金幣以及一把小秤子,顯見他正利用深夜時分,仔仔細細地估量自己擁有的財富。然而,躲在畫面左上角牆上的時鐘,儘管位於不易察覺

的暗處，卻仍在暗夜裡一分一秒地走出時光的流逝；在此同時，生命也可能隨時在瞬息間戛然而止。從畫面強烈的明暗對比來看，表面上好像是財主對財富的專注占了上風，財主所穿的華服以及圍繞在他身邊種種精緻昂貴的器物都被燭火照得通亮。然而，生命的無常其實往往就在不遠的暗處，就像不容易被察覺到的時鐘所代表的暗喻一樣。在洪托斯特繪畫風格的啟發下，林布蘭特是歐洲藝術史上第一位將「無知的財主」這個《新約》故事畫出來的藝術家 (*Rembrandt — Paintings*: 128)。

從《托彼特夫婦與小羊》到《無知的財主》可以清楚看出，二十歲的林布蘭特在繪畫風格的建立上，還相當需要從前輩畫家的作品裡汲取構圖與造型的養分；但是，在創作主題的選擇上，他卻相當努力另闢蹊徑，選擇前人從未畫過，或比較少畫過的題材來挑戰自己的創新能力。

1629 年，第三任荷蘭共和國世襲統領腓特烈·亨利的祕書君士坦丁·惠更斯

(Constantijn Huygens, 1596–1687) 前往萊頓造訪林布蘭特與李文斯。惠更斯是義大利文藝復興「全才」(l'uomo universale) 理想下培育出來的荷蘭文化精英。他的舅舅胡夫納赫爾 (Joris Hoefnagel, 1542–1601) 是神聖羅馬帝國皇帝魯道夫二世 (Rudolf II, 1552–1612; emperor 1576–1612) 在布拉格 (Prague) 皇宮聘任的宮廷畫家；而他年幼住在海牙時的鄰居傑克斯·海恩二世 (Jacques de Gheyn II, 1565–1629) 則是第二任、第三任荷蘭共和國世襲統領在海牙宮廷聘任的畫家。因為這樣的出身背景，惠更斯從小就對視覺藝術有相當的接觸。二十九歲時 (1625)，他成為腓特烈·亨利親王的祕書，並且一直擔任這項職務直到過世為止。在外交上、在文化藝術建設上，惠更斯為十七世紀荷蘭做出許多重要的貢獻。當時海牙宮廷以腓特烈·亨利親王之名所進行的藝術收藏與相關文化活動，大部分都是經過惠更斯的建議與篩選。由於出使外交任務的關係，惠更斯造訪過英格蘭好幾次，在那裡他也結識了英國當代著名的詩

圖 23　　Rembrandt.《自 畫 像》
(*Self-Portrait in a Gorge*t).
c. 1629. Oil on panel, 38 × 30.9 cm.
Nuremberg, Germanisches National-
museum.

人約翰・鄧恩 (John Donne, 1572–1631)，並
將十九首鄧恩的詩翻譯成荷蘭文。他也與當
時歐洲著名的學者例如法國的笛卡兒 (René
Descartes, 1596–1650) 有 書 信 往 來 (Slive
1988: 8–26)。日後，他的兒子克里斯提安
(Christiaan Huygens, 1629–1695) 也成為荷蘭
著名的科學家。克里斯提安是光的波動理論

最早的創立者，也對動力學最早期的發展做
出很大的貢獻；此外，他也利用自己製作的
望遠鏡看清土星光環的確實形狀。

　　1629 年惠更斯到萊頓造訪林布蘭特與
李文斯，這件事在不久後就被他寫入〈自傳〉
中。惠更斯這篇大約在 1629 到 1630 年間用
拉丁文所寫的〈自傳〉，內容涵蓋他去拜訪林
布蘭特與李文斯這兩位年輕畫家時與他們談
話的內容，以及惠更斯對這兩人創作風格的
評論。從藝術史書寫的角度來看，惠更斯這
篇〈自傳〉可說是最早對這兩位年輕荷蘭藝
術家所寫的正式藝評：

惠更斯的拉丁文〈自傳〉現藏於海牙國立圖
書館，1897 年才由 J. A. Worp 將之公諸於
世，發表於 *Bijdragen en Mededeelingen van
het Historisch Genootschap* 18 (1897):
1–122. 這篇〈自傳〉有關評論林布蘭特與李
文斯的部分，英譯參見 Schwartz 1991:
73–77.

至於我對這兩位畫家的看法，我最想說的莫過於以下諸事：林布蘭特勝過李文斯之處在於他能直接掌握創作主題的核心精神，將故事內在的本質靈魂栩栩如生地描繪出來；反之，李文斯勝過林布蘭特的地方在於他足夠的自信，這可以從他的構圖以及強有力的造型清楚看出。

值得注意的是，惠更斯在〈自傳〉裡特別以林布蘭特剛完成的一幅油畫《懊悔的猶大退還三十塊銀錢》（圖24）為例，詳細說明林布蘭特如何藉著刻劃栩栩如生的情感與情緒來打動觀者的心。《懊悔的猶大退還三十塊銀錢》這幅畫是根據〈馬太福音〉第 27 章第 3～5 節的記載來畫的。耶穌因為被自己的門徒猶大出賣而遭到羅馬官兵逮捕。接下來，他被帶到大祭司面前受審、定罪；接著就要被釘死在十字架上。貪財的猶大聽到這個消息後，心裡懊悔無比，希望退還出賣老師所賺的不義之財，然而為時已晚了：

這時候，賣耶穌的猶大看見耶穌已經定了罪，就後悔，把那三十塊錢拿回來給祭司長和長老，說：「我賣了無辜之人的血是有罪了。」他們說：「那與我們有什麼相干？你自己承當吧！」猶大就把那銀錢丟在殿裡，出去吊死了。

有關林布蘭特為這個故事所畫的作品，惠更斯特別在〈自傳〉裡寫道：

我認為《懊悔的猶大退還三十塊銀錢》可以拿來作為討論林布蘭特藝術創作的範例。這幅畫可以與義大利所有藝術傑作並駕齊驅；甚至可以與自古希臘羅馬以來流傳下來的所有藝術珍品相提並論。畫面上有許多人物，我們就不必一一細說。只須看看那位陷在絕望深淵裡的猶大，他的肢體表情，一下子呼號、一下子哀求，只希望能夠獲得原諒。雖然他也知道，現在不論做什麼都是枉然。他臉上滿是因為

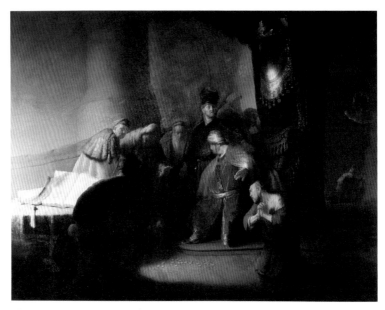

圖 24　　Rembrandt. 《懊悔的猶大退還三十塊銀錢》(*Judas
Repentant, Returning the Pieces of Silver*).
1629. Oil on panel, 79 × 102.3 cm.
England, Private collection.

驚恐過度而顯得失神的表情。一頭散
亂的頭髮，衣服也因激動的哭嚎被扯
破。手臂在痙攣，雙手也跟著不知所
措地絞在一起。在激動不能自己的情
緒中，他雙膝跪地，身體也在極度痛
苦中不停地顫抖。我認為這幅畫可與

過去幾個世紀所創作出的藝術傑作相
提並論……。我敢說，沒有人能夠想
像——即便是古希臘著名的畫家
Protogenes（西元前四世紀），Apelles
（西元前四世紀末、三世紀初），與
Parrhasius（西元前五世紀）復活——

一個土生土長的荷蘭青年（我不得不說出自己心中的驚嘆），一個磨坊主人的兒子，一個嘴上無毛的年輕小伙子，竟然有辦法在一個人物身上刻劃出如此複雜多端的情緒變化。又能讓這迂迴轉折的情緒潰堤過程，透過猶大一人的肢體動作，如此完整而自然地呈現出來。說真的，我親愛的好友林布蘭特，向你致上我崇高的敬意。

以上所引惠更斯的文字清楚透露出兩個重要的訊息：第一，他指出林布蘭特創作可貴之處在於透過戲劇化的肢體動作以及臉部表情來表現複雜豐富的情緒與情感；第二，林布蘭特的藝術才華可與歐洲最傑出的藝術天才相提並論。換言之，在藝術上，荷蘭是有潛力十足的年輕精英來與古希臘羅馬以及義大利文藝復興藝術大師互較高下的！

惠更斯這個伯樂對林布蘭特這匹千里馬的賞識，也清楚透露出一位深受義大利文藝復興人文思潮影響的「朝臣」（courtier）在文化政策上的用心良苦、深謀遠慮：一個有心靈深度的國家，在文化藝術創造上，應該培養出真正有實力、卻又敢創新求變的代表性人物，為這個時代的心靈發聲，就像西班牙哈布士堡王室培養了一位魯本斯（圖25）那樣。然而，只有英姿煥發的天才是不夠的。藝術文化的代表性人物要像長青的松樹那樣，隨著歲月增長，能夠越來越煥發出成熟耐霜雪的雍容大器，而非只是一閃即逝的耀眼流星。因此，惠更斯也在這次造訪中，以人文學者（humanist）的觀點鼓勵林布蘭特與李文斯到義大利深造，到那兒好好學習拉斐爾與米開朗基羅藝術傑作的精華，因為這才是偉大心靈創造出來的天才之作。然而，惠更斯卻有些懊惱地在他的〈自傳〉裡寫下，這兩位年輕人並不願意聽從他的建議。林布蘭特與李文斯認為，他們正值創作力旺盛的年歲，沒有時間去義大利「朝聖」。而在荷蘭，已經有許多好的義大利藝術收藏，何必再長途跋涉去義大利呢？

這一番對話顯示出，惠更斯雖然對荷蘭

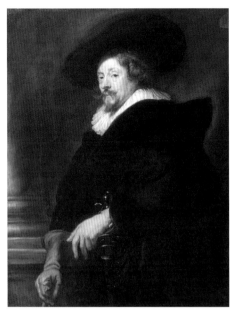

圖 25　　Peter Paul Rubens.《自畫像》
(*Self-Portrait*).
c. 1638–1640. Oil on canvas, 109.5 ×
85 cm.
Vienna, Kunsthistorisches Museum.

新文化藝術的創造有相當深厚的期許，也有充分的自信；然而，他畢竟是不折不扣「義大利文藝復興」的產物。對他而言，「義大利」就是「精緻藝術文化」(fine arts) 的同義詞。林布蘭特與李文斯的回答，卻意外地讓他嚐到「代溝」的滋味。這兩位年輕畫家不再想走他們的老師拉斯特曼（1618–1620 年李文斯在阿姆斯特丹跟隨拉斯特曼習畫兩年，時間上比林布蘭特還早。也有可能正是出於他的推薦，林布蘭特隨後才會想去跟隨拉斯特曼學畫）走過的路，以去義大利「留學」、畫作洋溢義大利風格來樹立自己在荷蘭畫壇的地位。他們坦率地表示，不想像別人那樣去義大利「朝聖」。這句話表面上聽起來充滿年輕人恃才傲物的狂妄；但是背後其實更透露出他們對自己家鄉正急遽改變的藝壇生態忍不住感到的焦慮。「義大利」還是錦繡前程的保證嗎？天主教的義大利藝術究竟還能給基督新教越來越占上風的荷蘭帶來什麼新的養分？他們還能像他們的老師輩那樣，靠著「義大利風」在荷蘭畫壇出人頭地嗎？

　　看看洪托斯特回到荷蘭的處境，就可以明白時代的氛圍真的跟過去不一樣了。在義大利，洪托斯特是一位相當受肯定的畫家，有不少歐洲知名的收藏家向他訂畫，例如：佛羅倫斯大公柯西莫・梅迪西二世 (Cosimo

圖 26　Gerrit van Honthorst.《腓特烈·亨利親王肖像》(*Portrait of Frederik Hendrik*).
1631. Oil on canvas, 77 × 61 cm.
The Hague, Huis ten Bosch.

圖 27　Gerrit van Honthorst.《腓特烈·亨利親王夫婦以及他們三個小女兒》(*Frederik Hendrik, Prince of Orange, with his wife Amalia van Solms and their three youngest daughters*).
1647. Oil on canvas, 263.5 × 347.5 cm.
Amsterdam, Rijksmuseum.

II de'Medici, Grand Duke of Tuscany, 1590–1621)。然而，1620 年回到荷蘭後，洪托斯特卻因為出身天主教家庭，沒有機會得到新教教會委製畫作的訂單，只好慢慢轉往畫像、風俗畫、以及古典神話題材發展 (Haak 1996: 210f)。幸虧他在歐洲仍是國際聲譽卓著的畫家。1628 年，他前往英國為英國國王查理一世 (Charles I of England, 1600–1649) 及皇后 (Queen Henrietta Maria, 1609–1669) 畫像。由於他的畫作在英國宮廷深受好評，因此在同年 11 月被賜與英國公民資格，並獲得每年一百英鎊的終身俸。隨著洪托斯特在英國宮廷

以及歐洲其他皇室聲譽日隆，海牙的歐朗吉王室才開始重視這位本土畫家的卓越價值，於 1631 年委託他為腓特烈·亨利親王繪製肖像（圖26）。但也就在此時，洪托斯特開始放棄以往擅長的卡拉瓦丘風格，轉往裝飾性強烈的宮廷繪畫發展。1647 年他為腓特烈·亨利親王夫婦以及他們三個小女兒畫了一張家庭畫像（圖27），這幅畫清楚表露出他後期繪畫主要是在滿足宮廷王室需求的繪畫風格。

從惠更斯紀錄他與林布蘭特以及李文斯的談話也還可以看出，他對荷蘭新文化雖然有深刻的期許，也積極地拔擢人才，但是對於年輕藝術家面對新的歷史情境衝擊，希望打破過去以義大利藝術為尚的傳統成規，在自己家鄉開創新時代藝術的企圖心，惠更斯並沒有太清楚的洞識。然而，他仍積極擔負起自己認知裡文藝復興藝術贊助者應該扮演的伯樂角色。自 1632 年起，他代表腓特烈·亨利親王委託林布蘭特繪製一系列耶穌生平畫作。這一項委製工作讓年方二十六歲的林布蘭特得到此生最難得的機會，可以好好證明自己有足夠的潛力成為荷蘭的魯本斯。

文字與彌撒

林布蘭特約於 1631 年年底離開萊頓，前往阿姆斯特丹開創更具挑戰性的人生。畫商亨利・玉倫伯赫 (Hendrick van Uylenburgh, 1584/1589–c. 1660) 是他之前就認識的朋友，所以這次搬到阿姆斯特丹，林布蘭特就直接住進玉倫伯赫的家，並在他的藝術經紀下展開新的生活。林布蘭特與玉倫伯赫之間可說是事業合夥人的關係，因為在 1631 年 6 月，也就是林布蘭特離開萊頓之前，他就投資了一千荷蘭盾 (guilder) 參與玉倫伯赫的藝術事業，這大約是當時勞工階級年收入五倍的金額。玉倫伯赫經營的藝術生意包含承接畫像委製訂單、藝術品修復以及複製畫作。在阿姆斯特丹，林布蘭特一方面在玉倫伯赫開的繪畫教室教課，一方面幫人繪製畫像（這在當時是比較容易取得委製訂單的繪畫類型）。

由於阿姆斯特丹是富裕的工商業大城，有錢勢與具有社會影響力的人大多會請有名的畫家幫他們繪製畫像來彰顯自己的身分地位。除了一般的畫像訂單外，玉倫伯赫也很快地為林布蘭特爭取到別的畫家很難爭取到的創作機會。其中最重要的，就是 1632 年為阿姆斯特丹外科醫生公會涂爾波醫生 (Dr. Nicolaes Tulp, 1593–1674) 的解剖示範演講所畫的團體像《涂爾波醫生的解剖示範演講》（圖28）。這幅畫特別精彩的地方在於，林布蘭特不僅細膩地刻劃出解剖當下的臨場感，而且還藉著畫中人物專注的表情與細心對照書本的動作，深刻地傳達出科學革命時代追求實證真知的新精神。這幅與傳統大不相同的外科醫生團體像不僅讓大家眼睛為之一亮，也帶給林布蘭特至少五百荷蘭盾的豐厚

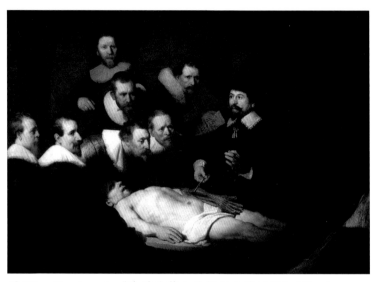

圖 28　Rembrandt.《涂爾波醫生的解剖示範演講》(*The Anatomy Lecture of Dr. Nicolaes Tulp*).
1632. Oil on canvas, 169.5 × 216.5 cm.
The Hague, Mauritshuis.

報酬。隨著這幅畫的成功，林布蘭特成為阿姆斯特丹最炙手可熱的畫家。

　　從阿姆斯特丹看天下，對林布蘭特而言，當時歐洲最耀眼的藝術巨匠就是定居在安特衛普的魯本斯。而在阿姆斯特丹，他企圖與魯本斯一較高下的機會終於來了。1632 至 1646 年間，荷蘭共和國統領腓特烈·亨利親王陸續向林布蘭特訂製七幅與耶穌生平故事相關的畫作 (*the Passion series*)。向林布蘭特訂畫，應是出自惠更斯的舉薦。因為自 1636 年 2 月起，林布蘭特與他有不少書信往來，詳細討論這一系列畫作繪製的問題。直至目前為止，這些信一共還有七封流傳下來（圖29），都是林布蘭特寫給惠更斯的 (Gerson

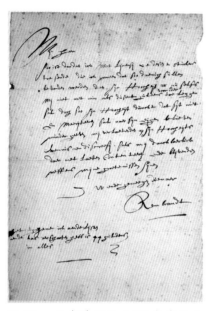

圖29　林布蘭特於 1639 年寫給惠
更斯的信，告訴他《埋葬基督》與
《耶穌復活》已經畫好，要求每幅
一千荷蘭盾的酬勞。

1961)。這七封信不僅讓我們對這一系列畫作
的創作過程有更深入的瞭解，它們也提供一
扇寶貴的窗戶，讓我們清楚看到林布蘭特是
從哪一些角度來談論自己的作品。

　　根據林布蘭特所寫的七封信以及腓特
烈・亨利親王的遺孀亞瑪利雅 (Amalia van
Solms) 於 1668 年 3 月 20 日所作的藝術典
藏紀錄，可以歸納出當時向林布蘭特訂畫的
情況大致如此：1632 年腓特烈・亨利親王先
向林布蘭特訂製《從十字架上卸下受難的耶
穌》(圖30)，接著才陸續訂製了其他六幅畫。
所以，這七幅耶穌生平系列繪畫只有《從十
字架上卸下受難的耶穌》是畫在木板上，其
他都是畫在畫布上。根據目前的研究，可以
歸納出整個創作的先後順序如下：

1. 《從十字架上卸下受難的耶穌》
 (1632/1633)
2. 《舉起十字架》(1632/1633)
3. 《耶穌升天》(1636)
4. 《埋葬基督》(1636–1639)
5. 《耶穌復活》(1636–1639)
6. 《牧羊人朝拜聖嬰》(1646)
7. 《耶穌受割禮》(1646，已失佚)

　　這七幅畫除了最後一幅《耶穌受割禮》
沒有流傳下來以外，其他六幅目前都典藏於
德國慕尼黑的古美術館 (Munich, Alte
Pinakothek)。由於整個創作時間長達十四年，

所以風格上存在一些明顯的差異。這七幅畫確實為林布蘭特帶來豐厚的收入。前五幅每一幅畫價六百荷蘭盾，超過一個平常人的年收入，這讓林布蘭特在三十歲左右就充分享受名利雙收的甜美滋味。然而，官方贊助的數量畢竟是有限、而且是時斷時續的。1639年之後，隔了七年，腓特烈‧亨利親王才於1646年再向林布蘭特訂製《牧羊人朝拜聖嬰》與《耶穌受割禮》這兩幅畫。這兩幅畫每一幅畫價一千二百荷蘭盾，這是林布蘭特在一生的創作生涯裡收過的最高畫酬。但是，1647年腓特烈‧亨利過世後，海牙的歐朗吉王室就不曾再向林布蘭特訂畫了。

在創作這一系列耶穌生平畫作之初，林布蘭特特別想展露的，不是他精湛的畫藝與過人的才華而已。如何透過這些畫，讓關懷文化發展前景的政治最高領導人看到荷蘭藝術未來的新希望，更是他想好好證明的。因此，如何畫好最早被委製的這幅《從十字架上卸下受難的耶穌》（圖30），好讓腓特烈‧亨利親王清楚看到，林布蘭特真的是足以與

圖30　Rembrandt.《從十字架上卸下受難的耶穌》(Descent from the Cross).
1632/1633. Oil on panel, 89.5 × 65 cm.
Munich, Alte Pinakothek.

魯本斯平起平坐、互較高下的荷蘭明日之星，就是這位蓄勢待發的年輕畫家努力費心思量的了。

　　林布蘭特選擇魯本斯於 1611-1614 年為安特衛普主教座堂所繪製的祭壇畫《從十字架上卸下受難的耶穌》（圖31、圖32）作為仿效與互比高下的對象。從風格上來看，魯本斯藉由仿摹兩尊古希臘羅馬時代的著名雕像，讓這幅祭壇畫洋溢著上古藝術的風味。這兩尊雕像──《拉奧孔群像》（圖33）與《梵諦岡麗景廷殘軀》（圖35）──是魯本斯於 1601-1602 年在羅馬特別用心鑽研的對象，為此他還留下相當精湛細膩的素描習作（圖34、圖36）。在羅馬城眾多的上古雕像裡，魯本斯為何特別重視這兩尊雕像呢？因為它們曾經受到米開朗基羅極大的讚賞，也對米開朗基羅的人體雕刻藝術產生相當深遠的影響（花亦芬 2002）。

　　魯本斯巧妙地利用這兩尊古代雕像來構思安特衛普主教座堂這幅巨型祭壇畫：他把《拉奧孔群像》極力延伸、卻又充滿扭曲張力的肢體動作細膩地轉化為《從十字架上卸下受難的耶穌》這幅畫裡門徒深摯守護受難耶穌的意象。魯本斯讓圍在十字架旁的跟隨者使盡所有的力氣，伸出手來拉住耶穌，藉此生動地將耶穌與圍繞在他身旁的跟隨者緊緊地聯繫在一起。而《拉奧孔群像》對角線的構圖方式也帶給魯本斯不少啟示：在畫面右上角有一位老者站在十字架背後（根據〈馬太福音〉27: 57 的記載，他是亞利馬太的約瑟），他爬上階梯，小心翼翼地抓住耶穌的左手；這個手勢呼應著對角線下方聖母馬利亞急著向前，想去攙扶耶穌右手臂的動作。亞利馬太的約瑟、耶穌與聖母他們三個人連結在一起，成為支撐整個畫面構圖的主軸。亞利馬太的約瑟專注又小心翼翼地望著耶穌的軀體被緩緩放下來；在此同時，耶穌含淚微張的眼睛則望向每一位站在畫前觀畫的觀者。在耶穌受難身軀的表現上，《梵諦岡麗景廷殘軀》（圖36）右邊的肩膀將整個雕像身軀的重量沉沉地壓下去，以至於在雕像上半身擠壓出許多肌肉線條；魯本斯在他的素描習

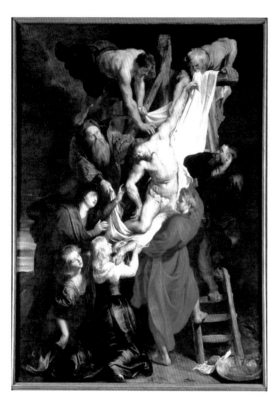

圖 31　Peter Paul Rubens.《從十字架上卸下受難的耶穌》(*The Descent from the Cross*). 1611–1614. Oil on panel, 420×310 cm. Antwerp, Cathedral of Our Lady.

圖 32　Peter Paul Rubens.《從十字架上卸下受難的耶穌》局部圖。
◎攝影：花亦芬。

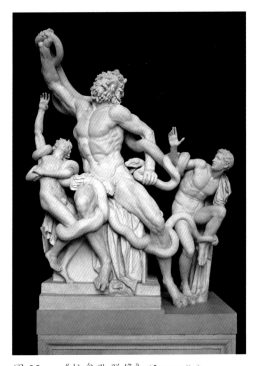

圖 33 　《拉奧孔群像》(*Laocoön*).
Rome, Vatican.
©ShutterStock.

圖 34 　Rubens. 《拉奧孔群像臨摹素描》(*Drawing of Laocoön*).
c. 1600–1608. Drawing, 47.5 × 45.7 cm.
Milan, Biblioteca dell'Ambrosiana.

作裡也特別將這些線條強調出來。在《從十字架上卸下受難的耶穌》這幅祭壇畫裡，當耶穌的身體從十字架上被卸下來時，他因長時間承受劇烈痛苦，體力耗竭殆盡，整個身軀像是要癱瘓在一起。魯本斯在此巧妙地轉化了《梵諦岡麗景廷殘軀》表現肌肉受擠壓的方式來刻劃耶穌受難的身軀。

　　魯本斯這幅祭壇畫不是以冷靜、客觀敘

圖 35　《梵諦岡麗景廷殘軀》(*Torso Belvedere*).
Rome, Vatican.
©Paco Bellido.

圖 36　Peter Pual Rubens.《梵諦岡麗景廷殘軀臨摹素描》。
c. 1601–1602. Drawing, 37.5 × 26.9 cm.
Antwerp, Rubenshuis.

事的態度在刻劃一件發生在一千六百年前的宗教故事。相反地，他企圖讓每一位站在這幅祭壇畫前的觀者都能強烈感受到，畫面所呈現的景象如在目前；每個站在這幅畫前細細觀看的人，都會被耶穌身體不斷流出的鮮

血（圖32）與他身旁跟隨者眼中噙著的眼淚打動。魯本斯努力想把觀者帶進畫面裡的世界，用藝術的表現力量感動他們、震撼他們，讓畫幅裡的景象成為觀看當下真實的經驗，而非一個事不關己、遙遠的歷史過往。宗教

圖 37　Lucas Vorsterman 根據 Peter Paul Rubens《從十字架上卸下受難的耶穌》所製作的版畫。
1620. Etching and Engraving.
London, British Museum.

藝術對魯本斯而言，是信仰可以藉此重新獲得堅定的有力媒介。

　　魯本斯這幅畫於 1620 年被佛斯特曼 (Lucas Vorsterman, 1595–1675) 製成版畫廣為流傳（圖37），林布蘭特正是透過佛斯特曼的版畫認識了魯本斯這幅鉅作。然而，由於版畫是黑與白之間灰階色調的變化，不像魯本斯的原作洋溢著炫麗燦爛的色彩，因此，林布蘭特透過版畫啟發而創作出來的繪畫，在色彩運用上，便看不到魯本斯充滿巴洛可 (Baroque) 風格的絢爛多彩。林布蘭特的《從十字架上卸下受難的耶穌》（圖30）在趨近用單一褐色調統一畫面的基調上，將主題情景安排在暮氣深沉的向晚時分，只有一道來自天上的光芒照亮耶穌受難的身體。此外，林布蘭特之所以選擇比較暗沉的單色調來繪製這幅畫，也還有以下其他的考量。

　　魯本斯這幅祭壇畫是為安特衛普主教座堂而畫。在天主教傳統裡，如何透過視覺圖像來引領信徒對耶穌受難的身軀有感同身受的領會，這一點向來是天主教在宗教情感啟發上努力引導的方向。如何將《聖經》經文記載的耶穌受難歷程，透過視覺圖像的引導，將之生動鮮明地重現於觀者面前，並藉此引領他們進入更深刻、更虔敬的宗教感知境界，

這一直是天主教對視覺藝術懷抱的理想。這樣的認知又與天主教最重要的禮拜儀式——彌撒 (Mass)——結合在一起。彌撒的最高潮就是當神父將象徵耶穌受難身軀的聖餅（天主教稱為「聖體」）與象徵盛著耶穌釘死在十字架上所流寶血的聖杯舉起來祝聖的時刻。天主教認為，在彌撒中，當神父將聖餅與聖杯舉起來祝聖時，餅不再是餅，葡萄汁也不再是葡萄汁；相反地，聖餅與聖杯裡的葡萄汁會轉化成耶穌真實受難的軀體以及在十字架上受難時所流出的寶血。這樣的看法被天主教神學稱之為「變質說」或「化質說」(transubstantiation)。這個理論主要是根據《新約》福音對「最後的晚餐」之記載而來的：

> 到了晚上，耶穌和十二個門徒坐席。正吃的時候，耶穌說：「我實在告訴你們，你們中間有一個人要賣我了。」他們就甚憂愁，一個一個地問他說：「主，是我嗎？」耶穌回答說：「同我蘸手在盤子裡的，就是他要賣我。人子必要

去世，正如經上指著他所寫的；但賣人子的人有禍了！那人不生在世上倒好。」賣耶穌的猶大問他說：「拉比，是我嗎？」耶穌說：「你說的是。」他們吃的時候，耶穌拿起餅來，祝福，就擘開，遞給門徒，說：「你們拿著吃，這是我的身體」；又拿起杯來，祝謝了，遞給他們，說：「你們都喝這個；因為這是我立約的血，為多人流出來，使罪得赦。但我告訴你們，從今以後，我不再喝這葡萄汁，直到我在我父的國裡同你們喝新的那日子。」（〈馬太福音〉26: 20–29）

對天主教而言，「彌撒」本身揉合了耶穌基督為世人的罪過犧牲自己來獻祭贖罪，以及信徒感念耶穌為了拯救世人結果選擇自我犧牲的感恩祭儀，因此「彌撒」又稱為「感恩祭」。信徒在彌撒所領受的，不是「象徵性的」餅與葡萄汁；而是「真實的」耶穌的身體與寶血。因為這個緣故，祭壇畫如果是與

耶穌受難相關的題材，畫家在繪製上便須盡力刻劃出生動感人的情境，好讓在臺上舉行祝聖儀式的神父以及在臺下參加彌撒的信眾都能在「望」彌撒的神聖時刻，真切地感受到，被神父祝聖的餅與杯已經奇妙而且充滿宗教奧祕地轉化為耶穌的聖體與寶血。而透過觀視祭壇畫所刻劃的耶穌受難景象，參與彌撒的人也可以再一次思考耶穌為世人犧牲受難所具有的神聖意義，以及耶穌三日後復活所代表的上帝恩典。透過這樣的儀式與感知，天主教希望能堅定信徒對上帝救贖的信仰。

宗教改革為了降低信徒對神職人員的依賴，去除神職人員具有特殊「祝聖」能力的想法，否定了天主教「化質說」的教義。因為根據「化質說」的理論，只有教廷認可的神職人員具備為聖餅與聖杯祝聖的能力。這樣的觀點在有意無意之間難免會太過強調、甚至於絕對化了神職人員的不可或缺性。因為宗教改革強調的是，每個人都可透過自己對耶穌基督堅定的信仰來與上帝建立直接而親密的關係，並不需要有神職人員作為中介。

由於對「聖餐禮」的認知不同，在宗教藝術創作上，基督新教對「耶穌受難」這類題材所期待的，也不再像天主教那樣，可以與彌撒的祝聖儀式聯結在一起；而是對耶穌受難意義個人內心深處的默想與啟發。如果說，魯本斯所代表的巴洛可藝術是用鮮明易懂、挑動觀者情緒感知的戲劇化表現方式來描述耶穌釘死在十字架上的犧牲受難，並以此來喚起觀者情感與情緒的投入參與；那麼，在新教的荷蘭，如何在魯本斯的風格之外，加進新教教義想要強調的新方向，這就是林布蘭特在創作上所必須面對的挑戰了。在這一點上，也可以看出，為何林布蘭特所畫的《從十字架上卸下受難的耶穌》不僅在色彩的選擇上偏向暗沉的單色調，而且他的畫面也靜默低調許多。

在魯本斯《從十字架上卸下受難的耶穌》（圖31）這幅祭壇畫裡，耶穌在流血殆盡、慘烈犧牲的同時，他的身體卻也隱隱散發出神性的力量與榮光。這樣的身體表情一方面透露出受盡磨難的悽愴，另一方面卻也暗示

出基督受難三日後將要復活的榮耀。然而，林布蘭特在《從十字架上卸下受難的耶穌》（圖30）這幅畫裡所畫的耶穌身體，卻是一個不折不扣的「人」體。在畫中，耶穌受難的身軀因為過度忍受痛楚而幾近癱瘓，他的雙腿無力地垂掛著，像是隨時都有可能不支落地。自天上照耀下來的光芒照在他蒼白慘澹的身軀上，在白色裹屍麻布的映襯下，暮色裡，一切顯得悽愴悲涼，像是正在哀切地回應著耶穌在十字架上的哭號：「我的上帝，我的上帝，為什麼離棄我？」（〈馬太福音〉27:46）畫面上，除了緊靠在十字架旁幾個幫忙卸下耶穌身體的人以外，其他人都默默站在一旁觀看。他們不是卸下耶穌受難身軀的參與者，而是靜默的見證者，哀戚地默觀眼前悲劇的發生。

不是魯本斯畫作裡積極地參與投入，每個人都想去攙扶從十字架上被卸下來的耶穌，每個人都想去觸碰耶穌的聖體，去領受他為救贖世人之罪所流出來的寶血；而是在精神上、心靈上個人的見證與默想，這是基督新教在宗教藝術表達上與天主教本質的不同。在魯本斯的畫裡，亞利馬太的約瑟站在十字架背後頂端，他不僅小心翼翼地抓住耶

圖38　Rembrandt.《舉起十字架》(*The Raising of the Cross*).
1632/1633. Oil on canvas, 95.7 × 72.2 cm.
Munich, Alte Pinakothek.

穌的左手，他甚至用嘴咬住那塊裹屍的乾淨
細麻布，深怕一不小心有任何閃失，都會讓
耶穌受難的身體再度受到無謂的傷害。然而，
在林布蘭特的畫中，所有的動作都顯得含蓄
而矜持。林布蘭特在畫中所畫的聖母也不像
魯本斯畫裡那位身著深藍色長袍的聖母那
樣，急著伸出手臂，向前幫忙攙扶。林布蘭
特的聖母蹲坐在畫面最左下角，距離十字架
有一段距離。在暗沉的暮色裡，她低頭哀思，
在不太有人注意到的角落裡，低調靜穆地獨
自吞忍喪子的哀痛。

　　不是透過戲劇化的動作與情緒張力來描
述耶穌受難的故事，而是在肅穆暗沉的氛圍
裡，含蓄而沉靜地呼喚觀者從內心深處默觀
耶穌受難與自己生命深處的關連。如果說，
《從十字架上卸下受難的耶穌》（圖30）是林
布蘭特最積極表現他對魯本斯的探索；那麼，
我們也可以說，這幅畫也是林布蘭特最用心
表現他與魯本斯在基督教藝術創作思考上本
質的差異。1632/1633 年左右，林布蘭特也運
用同樣的方式來繪製《舉起十字架》（圖38）。

圖 39　　Rembrandt.《自畫像》(*Self-Portrait*).
c. 1633. Oil on wood.
Paris, Musée du Louvre.

這一幅畫特別值得注意的地方是，站在耶穌
右手下方那位頭戴絨布帽的青年，正是林布
蘭特的自畫像（圖39）。將自畫像畫進自己重
要的畫作裡，與其說是十七世紀荷蘭畫壇的
習慣，不如說是林布蘭特刻意援引文藝復興
藝術大師慣用的手法，藉此將自己的創作放
在歐洲主流藝術史脈絡裡來被理解

圖 40 Michelangelo. 《最後的審判》(*The Last Judgment*).
1536–1541. Fresco, 1370 × 1220 cm.
Vatican, Sistine Chapel

圖 41 Michelangelo.《最後的審判》局部圖。

(Chapman 1990: 111–114)。例如，米開朗基羅便在他為梵諦岡西斯汀聖堂繪製的《最後的審判》（圖40）這幅祭壇畫中，將聖巴特羅繆 (St. Bartholomew) 殉難時身上被活活割下來的那一整塊皮肉畫成他自己的自畫像（圖41）。

將自己畫成執行耶穌死刑的劊子手，林布蘭特將《舉起十字架》這幅畫的敘述重點

圖42　Albrecht Dürer.《耶穌受難故事完整版》(*Große Passion*) 標題頁。

放在承認自己是將耶穌釘死在十字架上的罪人這件事上。不再是受難故事、復活神蹟的旁觀者，而是認罪的懺悔者、以及在基督恩典裡重生的人。這樣的信仰自省源自於保羅在《新約聖經》〈希伯來書〉(6: 6) 所提到，信從耶穌基督的人若是離棄耶穌的教誨，犯

下不應該做出的罪愆，其實就是「把神的兒子重釘十字架，明明的羞辱他」。在中古末期西北歐的靈修文化裡，例如在托瑪斯・坎皮斯 (Thomas à Kempis, c. 1380–1471) 所寫的靈修文集中，也可以讀到不少與此相關的想法。德意志文藝復興畫家杜勒 (Albrecht Dürer, 1471–1528) 在他所繪製的系列木刻版畫《耶穌受難故事完整版》標題頁（圖42）也刻劃了耶穌在受難之後還繼續被嘲弄的景象。在這幅版畫裡，耶穌轉頭過來深深望著觀者，在他的腳下有一段拉丁文跋文：

這些痛苦的鞭傷，我為你而受，人啊！
我用我所流的寶血來治療你的病痛。
你所受的傷我用自己受傷來為你抹除，
你必定要面臨的死亡我用自己受難來為你戰勝。
我是你的上帝，為你這個受造物化身成為人。
而你，總是不知感恩，不斷地用你的

過犯來撕扯我受難的傷口，
而且不斷加給我新的鞭傷。
……

新教改革之後，這種深切懺悔自己所犯的過失，以避免招致上帝義憤的信仰教導，正是喀爾文教派能於短時間內在荷蘭吸引不少信眾歸向他們教派的主因 (Deursen 1991: 241)。林布蘭特將自己畫成把耶穌釘死在十字架上的罪人，其實便是在宗教改革前夕西北歐原有的宗教文化傳統上，從當時喀爾文教派特別強調的教義出發，所做出的藝術轉化。從當時荷蘭的宗教文化來看，林布蘭特的轉化其實也受到時代文化的影響。1630年，也就是林布蘭特在繪製《舉起十字架》這幅畫前兩年，喀爾文教派神學家兼詩人雅各‧瑞維梧斯 (Jacobus Revius, 1586–1658) 出版了一本《上艾瑟爾詩歌集》(Over-IJsselsche sangen en dichten)。這本詩集裡收錄了一首他的名詩〈祂擔負了我們的憂傷〉("Hy droeg onse smarten")：

主啊，不是猶太人將你釘死在十字架上，
不是這些詭詐的人把你帶到羅馬巡撫前受審，
不是他們輕蔑地吐沫在你臉上，
也不是他們綑綁你，揮拳把你打到滿身是傷。
不是那些兵士殘酷的拳頭舉起鐵釘和榔頭，
不是他們把那該死的十字架抬到髑髏地的山上，
也不是他們拈鬮要分你的衣服。
主啊！是我，做出這些事的。
我是那個重重壓在你身上、害你喘不過氣來的十字架，
我是那條把你跟十字架緊緊綑綁住的粗繩子，
我是釘住你手掌與腳掌的粗鐵釘，扎你肋旁的槍矛，鞭打你的皮鞭。
你頭上戴的荊棘冠冕沾滿了血：
唉！這一切都因我的罪過而來，都是

因為我。

從新時代的宗教觀點來看，喀爾文教派強調將自己視為害耶穌被釘死在十字架上的罪人，而不是將責任推到猶太人身上、推到別人身上。林布蘭特將這樣的神學思想用圖像表達方式加以具象化，使每一位看到這幅畫的人都能自發地去想，自己也與畫中的林布蘭特一樣，經常做出讓耶穌一再被釘死、一再受鞭傷的錯事。與杜勒《耶穌受難故事完整版》標題頁的木刻版畫跋文比較起來，雅各・瑞維梧斯的詩更強調：「我」就是那個害耶穌受難的人。而林布蘭特根據這首詩將自己的自畫像放在構圖的中心，更進一步強化了詩中所言：「我」就是那個釘死耶穌的十字架、扎耶穌肋旁的槍矛、鞭打耶穌的皮鞭。這種深自悔罪的省思方式，讓這幅畫在表現相當深刻的個人性之外，又具有喚起所有觀者深切反躬自省的普世性。

林布蘭特為腓特烈・亨利親王所畫的第三幅畫是《耶穌升天》（圖43）。這幅畫反映出來的創作問題與前兩幅不太一樣。林布蘭特畫這幅畫時，不再以魯本斯為對話對象，而改師法文藝復興威尼斯畫派的大師提香所畫的《聖母升天》（圖44）。《聖母升天》是提香贏得泛歐崇高聲望的里程碑之作。在這幅畫裡，他將畫面分為三等分：最下面的是凡塵的人類，使徒在驚嘆聲中目送聖母升天。聖彼得 (St. Peter) 跪在最中間的地上，雙手合十放在胸前，舉目高望這充滿神恩的時刻。聖多馬 (St. Thomas) 舉起手來，指著這個輝煌的神聖景象。畫面中間一段畫的是聖母隨著祥雲在一片光明榮耀中緩緩升天，小天使們以歡欣歌詠伴隨她進入上帝的懷抱。畫面最頂端畫的是上帝，祂充滿尊榮地俯翔在天頂上，慈愛地迎接聖母的來到。提香以充滿活力的動作與情緒來鋪陳這個高度戲劇化的時刻。然而，林布蘭特選擇天主教色彩如此濃厚的名畫來為腓特烈・亨利親王作畫，難道沒有宗教改革教義轉化上的問題嗎？

從X光對這幅畫所作檢驗的結果可以看出，林布蘭特最早是仿效提香的構圖，在畫

圖 43 Rembrandt.《耶穌升天》(*The Ascension of Christ*).
1636. Oil on canvas, 92.7 × 68.3cm.
Munich, Alte Pinakothek.

圖 44 Titian.《聖母升天》(*The Assumption of the Virgin*).
1516–1518. Oil on canvas, 690 × 360 cm.
Venice, Santa Maria Gloriosa dei Frari.

面最頂端畫了聖父與聖靈（鴿子的形象），希望藉此將「三位一體」的概念表達出來。但是，後來他還是將上帝（聖父）的部分塗掉。從《聖經》的記載來看，上帝曾經曉諭摩西，要他告誡世人：「你們不可作什麼神像與我相配」（〈出埃及記〉20: 23）。然而，在中古與文藝復興的羅馬公教藝術裡，為了讓形而上的宗教概念可以透過具體的視覺圖像呈現出來，好讓觀者藉由具體的形象來瞭解抽象的教義，上帝的形象往往是藝術家積極表達的一部分。在這方面，大家最耳熟能詳的例子，莫過於米開朗基羅在梵諦岡西斯汀聖堂屋頂所繪的壁畫《上帝創造亞當》（圖12）。在這方面，路德教派也沒有做出嚴格的規定，這從 1534 年馬丁路德第一次出版德文版新舊約《聖經》合集的插圖可以看出（圖45）。在這幅插圖裡，上帝的形象依然是《聖經》插畫家用心表達的題材。然而，喀爾文對這方面的要求卻嚴格許多（Dyrness 2004: 76–80）。他在《基督教要義》裡清清楚楚寫道：「上帝的榮耀極為高遠浩瀚，非人的認知可以想望。因此不可隨意根據凡人的幻覺來褻瀆上帝的形象，因為人手所作的，與上帝真實的存在絲毫無法相稱。」

對喀爾文教派而言，新時代的宗教氣象也表現在對《聖經》教育的重視上。如果說，

圖45　馬丁路德《聖經》1534 年版插圖。

自中古以降，羅馬公教企圖透過教堂建築、宗教繪畫與雕刻，以及宗教儀式所呈現的視覺美感來形塑有別於世俗華美的宗教信仰之美；那麼，喀爾文教派所主張的，剛好是另一個反面。喀爾文認為，信仰不應奠基於無知，而應奠基於知識。所以，努力教導信徒瞭解《聖經》所傳述的道理是非常重要的。1623 年，根據喀爾文教派在「多德瑞西特宗教大會」所作的決議，由聯省議會出資贊助荷蘭文《聖經》翻譯工作。1637 年，這本「官定版《聖經》」出版（圖16），荷蘭文稱為 de Statenbijbel。這本《聖經》就像馬丁路德為德語世界所翻譯的《聖經》，或是英國的《欽定版聖經》那樣，不僅在宗教上具有里程碑的意義，在促進國族（國家）語言的統一上，也有不可磨滅的貢獻。對《聖經》教育的重視以及對讀經的倡導，包括了男性與女性。因此，在林布蘭特的畫中，也不時出現對正在閱讀《聖經》的女性之描繪。例如，1631 年他畫了一幅《閱讀聖經的老婦人》(*An Old Woman Reading, probably the prophetess Hanna*, 1631. Oil on panel, 60 × 48 cm. Amsterdam, Rijksmuseum)。1645 年，在《聖家與天使》(*The Holy Family with Angels*, 1645. Oil on canvas, 117 × 91 cm. St. Petersburg, State Hermitage Museum) 這幅畫裡，他也特別讓聖母馬利亞一邊讀《聖經》，一邊照顧安睡在搖籃裡的聖嬰。女性讀經開啟了女性教育與女性閱讀的重要大門，這方面的圖像其實自宗教改革前夕就慢慢出現了。但是，林布蘭特對這個趨勢的重視更加讓我們看到，面對宗教信仰劇烈轉變的年代，林布蘭特是相當自覺地在開發自己的繪畫語言，希望藉由新的藝術語言來將新的宗教心靈、新的宗教感知方式細膩而深切地表達出來。

《舊約聖經》與猶太文化

林布蘭特從搬到阿姆斯特丹起，就一直住在他的經紀人亨利・玉倫伯赫位於聖安東尼大街 (Sint-Anthoniesbreestraat) 的家。大約七年前，當林布蘭特還是拉斯特曼的學生時，拉斯特曼也住在這條街上。1634 年，林布蘭特與玉倫伯赫的堂姪女撒絲琪雅 (Saskia van Uylenburgh, 1612–1642) 結婚，小倆口婚後繼續住在這位堂叔家，直到 1635 年 12 月他們第一個兒子隆貝爾圖斯 (Rombertus) 出生為止。在文獻著述上，聖安東尼大街常被稱為「猶太大街」(Jodenbreestraat)，因為這條街是阿姆斯特丹著名的猶太高級住宅區，有不少富有的猶太人就住在這裡。這個現象並不表示在十七世紀的阿姆斯特丹猶太人必須集中住在一起。相反地，住在這裡，是財富與身分地位的表徵。所以當林布蘭特於 1639 年

經濟狀況十分優渥而決定自己購屋置產時，聖安東尼大街就成為他心目中的首選。這個家，現在的地址是「猶太大街 4–6 號」(Jodenbreestraat 4–6, 1011 NK Amsterdam，圖 46、圖 47)。在接下來將近二十年的歲月裡，這裡不僅是林布蘭特與妻兒共同生活的住家，同時也是他個人的工作室以及展示出售自己畫作的地方。

十七世紀的阿姆斯特丹提供猶太人在歐洲難得一見的黃金歲月。在史學研究上，這個現象通常與十七世紀荷蘭主張「宗教寬容」(religious toleration) 的政策合在一起被討論 (Hsia and Nierop 2002)。然而就實際的執行面來看，「宗教寬容」真的是荷蘭黃金時代 (the Dutch Golden Age) 的社會寫照嗎？現代歷史學家對此有不同的看法。著名的荷蘭史家

圖 46　林布蘭特位於聖安東尼
大街的家，1908 年整修前的樣貌。

圖 47　林布蘭特位於聖安東尼大
街的家現況，目前改為林布蘭特紀
念館 (Het Rembrandthuis)。
©The Rembrandt House Museum.

Jonathan Israel 認為，十七世紀的荷蘭宗教實
況是「搖擺不定的半寬容」(ambivalent
semi-tolerance)(Israel 1995: 676)，政府對那些
讓他們覺得傷腦筋的教派，雖然不會公開打
壓，但是卻傾向採取邊緣化、弱小化的策略。
但是也有學者認為，從十七世紀歐洲史的角

度來看，寬容其實是一個相對的概念，而非
絕對的概念 (Kaplan 2002: 24f)。「寬容」本身
就意味著從特定的主流價值觀出發，學習接
納不同的異己。這樣的關係終究還是隱含了
一個主要判準的原則，以及在此原則下被「寬
容」的對象。畢竟面對當時混亂的政治與宗

教局勢，荷蘭共和國執政者還是希望有一個官方特別尊重的教會（即喀爾文教會）來作為維持社會秩序、衡量倫理道德規範的依歸。這與現代文化追求多元立足點平等、彼此沒有高下之分的政治社會理想是有相當的差距。面對不同的學術詮釋論點，荷蘭歷史學者 Willem Frijhoff 因此提出，應該以比較中立、不帶價值判斷的字眼——「共存」(coexistence)——來取代正面指涉意涵比較強烈的「寬容」(Frijhoff 1997)。當時荷蘭民眾分屬不同教派的情況可舉史料中提到的一個實例來說明：1618 年，一位前往多德瑞西特參加宗教大會的瑞士代表借住在多德瑞西特當地一個教友的家，這個家庭的母親與女兒屬於喀爾文教派，父親和兒子是天主教徒，祖母是門諾教派教友，還有一位叔伯是耶穌會的 (Pollmann 2002: 56)。

在猶太人這方面，他們其實不是依靠阿姆斯特丹相對之下自由許多的宗教氣氛來與當地社會融合成一片的。真正重要的是，他們之所以能參與阿姆斯特丹中上階層社會的生活與運作，這與猶太人對十七世紀阿姆斯特丹國際貿易能夠在短時間內蓬勃發展起來，提供了相當多的助力有關。

從地緣關係來看，當時定居在阿姆斯特丹的猶太人分成兩大類：第一類稱之為「阿須肯納吉猶太人」(Ashkenazi Jews)，他們是來自德意志地區與東歐（主要是波蘭與立陶宛）的猶太人。阿須肯納吉猶太人的人數比較多，但是經濟情況不太好，通常只能找到比較中低階層的勞力工作。另外一類是「謝法爾迪猶太人」(Sephardic Jews)，他們來自於伊比利半島（即西班牙與葡萄牙）。謝法爾迪猶太人人數比較少，但其中不少人是精英家庭培養出來的後代，他們在經濟條件、教育水準、與國際觀各方面都擁有明顯的優勢 (Tümpel 1977: 68–80; Voolen 1994: 207–218)。謝法爾迪猶太人的祖先在中世紀初期就搬到伊比利半島。在那裡，他們不僅繼續保存猶太教經學、法學、與密契主義 (Mysticism) 的宗教傳統，他們也教導當地人有關古希臘與阿拉伯的文化。在伊比利半島，

謝法爾迪猶太人努力融入當地社會，不少人改宗歸向羅馬公教。雖然有些西班牙與葡萄牙人並不認為這些猶太人是真心歸向天主，因此用西班牙文罵他們是「豬」(marranos)。然而，這些猶太精英卻在法律、軍事各領域受到相當高的肯定；有些甚至與貴族結成親家，獲得在宮廷任職的機會。不幸的是，1478年起，教廷還是對這些改信羅馬公教的猶太人展開宗教審訊。此後不久，伊比利半島的猶太人便被迫展開漫長的逃難流徙歲月。他們通常是經過今天的法國、比利時，然後逃往阿姆斯特丹。這些「離鄉背井」的猶太人因為精通西班牙語以及葡萄牙語，又與伊比利半島的猶太商界保持密切聯繫，因此，他們成為企圖快速發展國際貿易的阿姆斯特丹迫切需要的人才。雖然他們有些人在長期逃難的過程中散盡了家財，但是他們受過良好的教育以及擁有精明的生意頭腦，這些都讓他們在相當短的時間內可以在阿姆斯特丹重新建立自己的立足之地。這些受到天主教迫害而希望在阿姆斯特丹另闢新家園的猶太人，在這個信仰自由度高出許多的城市裡，開始重新歸向自己祖先所信奉的猶太教。

對阿姆斯特丹政府而言，逃難前來定居的猶太人重新皈依古老的猶太教，這件事其實並不令他們擔憂；他們真正憂心的反而是：這些猶太人還會不會暗地裡信奉著天主教？因為他們好不容易在 1578 年才將向來壟斷阿姆斯特丹政壇的天主教徒一舉請下臺，換成喀爾文教派掌政。現在他們當然不希望看到這個城市裡有一個新來的族群還在與他們的政治對敵西班牙暗通款曲。還好實際上的情況是令市政府當局安心的。在這裡，這些猶太人一方面積極地恢復老祖宗的信仰與傳統，一方面也快速地融入阿姆斯特丹的社會生活。雖然阿姆斯特丹當地人已經扎根很深的行業，猶太人是沾不上邊的，他們也不被允許加入大部分的行會；但是，另外有一些大宗的國際貿易項目——例如糖、鑽石、煙草、絲綢與香水——卻成為猶太人營商的重要內容。

林布蘭特在成為阿姆斯特丹最耀眼的年

輕畫家之前，已經開始探索如何表現《舊約聖經》與猶太人歷史之間的關係了。1630 年，當他還在萊頓時，便畫了一幅《耶利米哀悼耶路撒冷城被毀》（圖48）。耶利米是《舊約聖經》所記載的四大先知之一，西元前 626 年，他在約西亞 (Josiah) 擔任南國國王時代 (639–609 B.C.E)，接受上帝的呼召成為先知，自此展開他困苦多難的一生。自從所羅門王過世後 (c. 930 B.C.E.)，以色列分裂為南、北兩國：北國稱為以色列，南國稱為猶大國。約西亞是南國難得一見的賢君，積極從事宗教革新運動，希望將猶大國重新帶回單一信奉耶和華的國家。耶利米出身祭司家庭，家就住在耶路撒冷東北方四公里的亞拿突城。西元前 612 年，亞述亡於日益強大的巴比倫，首都尼尼微陷落。而在西元前 609 年，南國國王約西亞也在戰場上陣亡，猶大國逐漸走上敗亡，耶路撒冷開始陷入被巴比倫步步進逼的困境。

　　西元前 587 年，歷經三年被圍城的困苦，耶路撒冷終究還是被巴比倫攻陷了。巴比倫

圖 48　　Rembrandt.《耶利米哀悼耶路撒冷城被毀》 (*Jeremiah lamenting the Destruction of Jerusalem*). 1630. Oil on panel, 58.3 × 46.6 cm. Amsterdam, Rijksmuseum.

王尼布甲尼撒二世 (Nebuchadnezzar II) 放任手下焚燒耶路撒冷聖殿、王宮，以及其他重要的建築。耶路撒冷陷落、被焚這件不幸的事，其實早在耶利米的預言中。過去他不斷地呼籲，要大家真心悔改、歸向上帝，但是卻沒有人聽得進他所說的話。作為先知，他傳達上帝的訊息，卻不被大家接受；也因為忠言太過逆耳，經常激怒當權者。耶利米因此常常受到誤解與攻擊，他的家人與朋友也都離他遠去。

作為一位受苦、孤獨的先知，耶利米不斷向上帝表達他的痛苦與不平。為什麼敵對的人興旺，而努力傳講上帝話語的人卻一再遭難？他向上帝抗議說：「我的痛苦為何長久不止呢？我的傷痕為何無法醫治、不能痊癒呢？」儘管如此，耶利米心裡也很清楚，離棄上帝的生命是徒然的、白活的。如果為了脫離「四圍都是驚嚇」的日子，不再為上帝的公義與誠實發聲，只求與周遭的環境妥協，那種苟且求生的存在方式才是真正的生不如死：

我若說：我不再提耶和華，
也不再奉他的名講論，
我便心裡覺得似乎有燒著的火閉塞在
我骨中，
我就含忍不住，不能自禁。(〈耶利米書〉20: 9)

耶利米的痛苦與掙扎，正可讓我們看出，為何上帝會揀選他來作大先知？正因為他講的話不是出於利己的計算，而是信實地將上帝要他傳遞的訊息實實在在地講了出來——儘管這些話是一般人聽起來十分刺耳的忠言。在另一方面，耶利米自己也很清楚，他與上帝之間之所以能建立親密信任的關係，正在於他寧可自己遭難，也不願意離棄上帝：

至於我，那跟從你作牧人的職分，
我並沒有急忙離棄，
也沒有想那災殃的日子；
這是你知道的。
我口中所出的言語都在你面前。(〈耶

利米書〉17: 16)

林布蘭特於 1630 年所畫的《耶利米哀悼耶路撒冷被毀》正刻劃出這位流淚先知對人間的愚昧與苦難深深的感嘆與哀傷。在畫面右邊前景，我們看到一位年邁的老者獨自坐在一根巨柱下方。他穿著滾著毛皮的華貴衣袍，左手倚在一本厚厚的《聖經》上（書頁的頁緣上寫著 BiBel〔聖經〕）。《聖經》旁邊還有一條暗紅色、織錦得十分細緻華麗的掛毯，以及一些看起來相當貴重的黃金器皿。這樣獨坐的孤獨景象在後方熊熊烈火的照映下，更顯悲愴淒涼。老人獨坐在城外無奈地沉思著，金屬器皿以及壁毯上鑲嵌的寶石反光，襯托出華麗又蒼涼的情境。巨柱背後，是幽暗深邃、極目不見盡頭的廢墟。畫面左邊中景，也就是耶利米背後斜對角處，一個拱形的岩洞望進去，可以看到瓦礫堆中，熊熊的烈火正在焚燒耶路撒冷聖城。一座圓頂式建築象徵著所羅門王當年所建造的聖殿，正陷入火海的吞噬中。

與《聖經》經文比對，其實看不出來林布蘭特這幅《耶利米哀悼耶路撒冷被毀》究竟在描繪《聖經》哪一段經文？因為在〈耶利米書〉完全找不到耶利米坐在耶路撒冷城外哀悼該城陷落的記載，也讀不到他身邊那些貴重的黃金器皿與華麗的掛毯從何而來？當巴比倫軍隊圍困耶路撒冷時，耶利米其實正被囚禁在猶大王的宮中（〈耶利米書〉32: 2; 33: 1）。針對這個問題，德國學者 Christian Tümpel 指出 (Tümpel 1994: 194–197)，由於宗教改革要求《聖經》經文的解釋應符合歷史研究的真實性，因此，有關希伯來古代歷史、地理、人文、自然與法律等方面的專門論著在當時便受到新教學者相當多的重視。古希伯來歷史學者約瑟夫 (Flavius Josephus, 37–c. 100) 大約在西元 94 年所寫的《猶太民族古代文化史》(*Jewish Antiquities*) 收錄了許多古代猶太人的歷史傳說與文獻資料，對《舊約聖經》人物的性格與內心世界也有豐富深入的刻劃，因此成為十六、七世紀西歐學者喜歡查考的著作。尤其自十六世紀下半葉起，

這本書有德、法、荷、義四種語言的譯本，所以藝術家在繪製《舊約聖經》故事時，也經常喜愛參考這本書的記載。

從個人藏書的目錄來看，林布蘭特與他的老師拉斯特曼都有這本書。仔細比對也可以看出，林布蘭特所畫的《耶利米哀悼耶路撒冷被毀》正是參考《猶太民族古代文化史》對耶利米的記載而來的。因為這本書第 10 卷第 9 章第 1 節提到，巴比倫王尼布甲尼撒派人釋放被囚禁在猶大王宮中的耶利米，想要邀請他去巴比倫。如果耶利米拒絕前去巴比倫，他也願意允諾耶利米所有的要求。但是，早已預見耶路撒冷終有一天會被摧毀成斷垣殘壁的耶利米卻說，他並不想離開自己的家鄉，只想與家鄉的廢墟為伴。聽到這些話，尼布甲尼撒順從了耶利米的心願，派人照顧他的生活，還送給他許多貴重的禮物。在林布蘭特所畫的《耶利米哀悼耶路撒冷被毀》一畫中，林布蘭特就是在耶利米身旁畫了巴比倫王送給他的許多貴重禮物。然而，這些華貴的器物在焚毀耶路撒冷聖城熊熊烈火的映照下，反而將這位《舊約》大先知心裡無盡的哀感與蒼涼無聲地點明了出來。

在阿姆斯特丹，影響林布蘭特比較深入去描繪猶太教文化特色的重要人物是住在他對街的鄰居——猶太學者瑪拿西‧本‧以色列 (Menasseh ben Israel, 1604–1657) (圖49)。這位在葡萄牙出生的猶太「拉比」(rabbi)，出生不久後便因父親遭到宗教審訊被火燒的酷刑，所以一家人從葡萄牙經法國，於 1614 年到達阿姆斯特丹定居。在猶太人歷史上，瑪拿西‧本‧以色列對希伯來文化能夠在歐洲扎根、傳播，以及在積極促成猶太人安居歐洲這些事情上，都有相當重要的貢獻。為了促進猶太教文化傳播以及普及大眾閱讀希伯來文的能力，1627 年瑪拿西‧本‧以色列在阿姆斯特丹開設第一家專門印製希伯來文書籍的印刷廠與出版社。此外，他也以開闊的胸襟與淵博的學養經常與歐洲各地的神學家以及瑞典的克莉絲蒂娜女王 (Queen Christina of Sweden, 1626–1689; queen 1632–1654) 有學問上的往來討論。希望在符合歷

圖 49　　　Rembrandt.《瑪拿西·本·以色列畫像》(*Portrait of Menasseh ben Israel*). 1636. Etching, 14.9 × 10.3 cm.

史真實的前提下，大家一起致力於更準確地詮釋《聖經》。作為一位猶太教拉比，瑪拿西也是哲學家史賓諾莎 (Benedict de Spinoza, 1632–1677) 早年的老師 (Feld 1989: 108f)。眼見當時歐洲大部分國家仍拒絕猶太人居住，瑪拿西·本·以色列積極勸說歐洲政治領袖重新接納猶太人。英格蘭自 1290 年起不准猶

太人居住。瑪拿西遂於 1650 年寫了一篇請願文〈以色列的希望〉("Spes Israelis") 給英國國會。自 1655 年起，他甚至親赴倫敦為猶太人請命；並讓克倫威爾 (Oliver Cromwell, 1599–1658) 相信，猶太人可以對英格蘭發展貿易提供許多助力。1656 年英格蘭終於同意讓猶太人重返英格蘭定居，並允許他們可以擁有選擇自己宗教信仰的自由。2006 年，英國的猶太人展開大規模慶祝活動來紀念他們重返英國定居三百五十週年。其中，他們最感念的，便是瑪拿西·本·以色列與克倫威爾。

1636 年，林布蘭特以版畫為瑪拿西畫像（圖49），他戴著當時荷蘭男士喜歡戴的寬邊帽子，身穿一件寬領斗蓬，看起來與當時一般荷蘭男士的裝扮無異。瑪拿西與林布蘭特長年的友誼為林布蘭特在繪製與《舊約》題材相關的創作上，開啟了一扇充滿知性以及濃厚猶太教氣息的窗戶。1635 年左右，林布蘭特在瑪拿西的指導下創作了《伯沙撒的盛宴》（圖50）這幅畫。這是根據《舊約》〈但

以理書〉第 5 章敘述，巴比倫王尼布甲尼撒的兒子伯沙撒派人將他的父親從耶路撒冷聖殿掠奪來的金銀器皿拿到宴會上，供大家飲酒作樂使用。這時，忽然有人的指頭出現，在牆上寫下 "mene mene tekel upharsin" 這幾個字母。伯沙撒大感驚駭不解，特別請但以

理來解讀。但以理指出伯沙撒過於高傲，竟然用聖殿的器皿與后妃大臣飲酒作樂，這樣的行徑已經大大褻瀆上帝了。但以理對伯沙撒解釋這些字母的意義如下：「彌尼 (mene)，就是神已經數算你國的年日到此完畢。提客勒 (tekel)，就是你被秤在天平裡，顯出你的

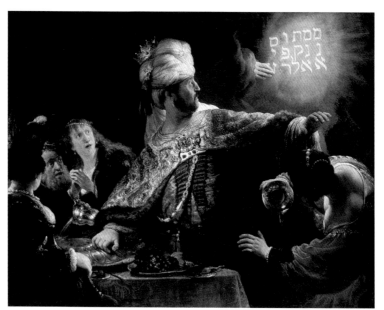

圖 50　Rembrandt.《伯沙撒的盛宴》(*Belshazzar's Feast*).
c. 1635. Oil on canvas, 167 × 209 cm.
London, The National Gallery.

虧欠。烏法珥新 (upharsin)，就是你的國分裂，歸與米底亞人和波斯人。」就在那晚，伯沙撒果真被殺害了。

　　從西歐的人角度來看，這個《聖經》故事費解之處在於：如果但以理看得懂，為何伯沙撒看不懂？瑪拿西・本・以色列是從希伯來文的寫字順序切入，來解答這個問題。傳統上，希伯來文是由右向左橫式書寫；但是，顯然當時從上帝那裡顯現出來的指頭是由上而下、由右而左（像是傳統中文直式書寫的方式）那樣子在寫字。因此，用羅馬字母排列看起來應該像這樣：

<div style="text-align:center">

S　U　T　M M

　e　e　e

I　PH　K　N N

　a　e　e

N　R　L

</div>

　　瑪拿西後來也將自己對這個《聖經》「密碼」的解讀，寫進他所寫的《論生命的界限

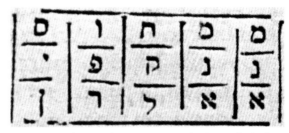

圖 51　瑪拿西・本・以色列所著《論生命的界限三卷》有關 "mene mene tekel upharsin" 這幾個字母的解讀。

三卷》(De termino vitae libri tres, Amsterdam 1639) 這本書裡。

　　1630 年代下半葉，林布蘭特對《舊約聖經》的興趣特別表現在他所畫的三幅參孫 (Samson)「歷史典故畫」之中──《參孫威脅他的岳父》(1635. Berlin, Gemäldegalerie)、《刺瞎參孫》(1636. Frankfurt/M, Städelsches Kunstinstitut)，以及《參孫在婚宴上出謎題》（圖52）。參孫是〈士師記〉裡記載的一位「士師」。《舊約聖經》所謂的「士師」，就是在以色列人還定居在迦南地、尚未建國時各支派的英雄人物。士師常常身兼立法者、法官、行政長官與軍事指揮官等身分。對正與西班

圖 52　　Rembrandt.《參孫在婚宴上出謎題》(*Samson Posing the Riddle to the Wedding Guests*).
1638. Oil on canvas, 126 × 175 cm.
Dresden, Gemäldegalerie Alte Meister.

牙對抗的荷蘭人而言，〈士師記〉所記載的歷史情境與他們自己當下所面臨的情況相彷彿，因此，他們相當重視〈士師記〉所代表的宗教啟示意涵。然而，林布蘭特獨鍾刻劃一些比較沒有人畫過、但是衝突性十足的故事場面。透過這類創作，他不僅可以盡情發揮原創力，也可以在畫面上塑造自己喜歡的戲劇效果。

　　有關參孫的故事記載於〈士師記〉第 13 至 16 章。參孫天生就十分孔武有力。他不僅可以徒手屠獅，也可以單獨和一大群非利士人對抗。他之所以具有超人般的氣力，原是

上帝賜予他的恩典，希望他的英雄氣概能帶領以色列人對抗非利士人。然而，參孫的弱點卻在於他喜愛非利士的女性。在迎娶非利士婦女為妻的婚宴上，參孫出了一道謎題給大家猜，這是有關他在前往婚宴的途中徒手殺死一隻獅子的事情（〈士師記〉14: 5–14）。在林布蘭特所畫的《參孫在婚宴上出謎題》（圖52）這幅畫裡，參孫的新娘端坐在畫面中間，神情木然。參孫側身面向畫面右邊的人群，志得意滿地向圍繞在他身旁的賓客說出他的謎題。在畫面上，賓客以新娘為中心分成兩組，有人看起來正在仔細聆聽參孫的謎題，有人故作遊戲嬉鬧狀，有人則流露出監視、旁觀的神態。從〈士師記〉第 14 章所敘述的內容來看，這些參加婚宴的賓客其實都是非利士人，是參孫理應對抗的敵人。因此，表面上看起來是熱鬧的婚宴；實則暗藏了非利士人對他的猜忌與提防。

為了繪製這幅表面飲酒作樂、意涵深處實則暗潮洶湧的畫，林布蘭特花費許多心血。他除了參考約瑟夫所寫的《猶太民族古代文化史》外 (Tümpel 1994: 198f)，在畫面構成上，他還仔細地鑽研了達文西所畫的《最後的晚餐》（圖53）。

林布蘭特是透過一幅製作於十六世紀初的義大利版畫（圖54）認識了達文西的《最後的晚餐》。1635 年左右，林布蘭特分別以紅色色筆 (36.5 × 47.5 cm. New York, The Metropolitan Museum of Art) 以及棕色墨水羽毛筆 (12.8 × 38.5 cm. Berlin, Kupfer-stichkabinett) 畫了兩幅素描習作，努力吸收達文西傑作的精華，學習他如何在平和說出的話語以及騷動的情緒之間製造出懸疑不安的氣氛。從《參孫在婚宴上出謎題》（圖52）這幅畫可以明顯看出，林布蘭特將參孫的新娘放在畫面中間，婚宴表面上看起來熱鬧歡騰，然而新娘卻木然不動。畫面最亮的光線集中在新娘身上，這樣的表現方式讓觀者不由得會特別去注意她與周遭環境間詭異的對比關係。藉此，林布蘭特將這個故事的後續發展暗示了出來，也就是這位非利士新娘後來被自己的同胞慫恿去誆哄參孫，套出謎題

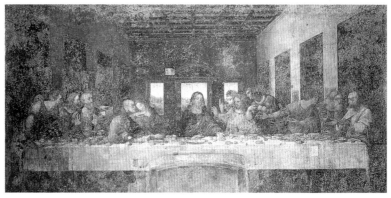

圖 53　Leonardo da Vinci.《最後的晚餐》(*Last Supper*).
1495–1498. Tempera and mixed media on plaster, 460 × 880 cm.
Milan, Convent of Santa Maria delle Grazie.

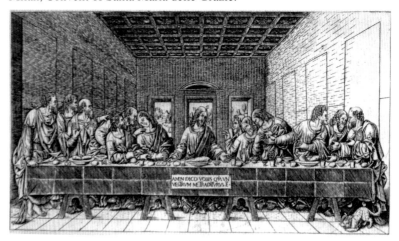

圖 54　Giovanni Pietro da Birago 根據 Leonardo da Vinci 畫作所作的
版畫 (*Last Supper with a Spaniel*)。
c. 1500. Etching.

的解答，最後也出賣了自己的丈夫這樣的結局。同樣都是與背叛、出賣有關的題材，林布蘭特從達文西《最後的晚餐》學到以中間人物為支點，撐起周遭的騷動與混亂。然而，不同於達文西的是，林布蘭特將耶穌磐石般的平靜沉穩轉換為參孫新娘對自己丈夫行為的漠然。

林布蘭特與猶太人的關係曾是傳統藝術史研究的一大課題。過去為了滿足一個比較浪漫的歷史想像，認為林布蘭特對猶太人特別感興趣，所以有不少並非林布蘭特所畫的作品都被歸在他的名下。從現代藝術史研究的角度來看，與其說林布蘭特對猶太人特別有興趣，不如說他剛好生在一個對《舊約聖經》特別感興趣的時代。誠如德國藝術史家 Christian Tümpel 所言，十七世紀的阿姆斯特丹是歐洲繪製《舊約聖經》「歷史典故畫」的中心 (Tümpel 1994a: 8–10)。因為對新教荷蘭而言，教會既然已經不再需要為禮拜儀式訂製藝術品，與耶穌生平相關的藝術創作在市場上的需求自然不再像過去那麼多。在另一方面，隨著宗教改革所產生的影響，《聖經》被翻譯成清晰易懂的本土語言，大家對《舊約》故事的興趣也越來越高。

對藝術家而言，既然藝術的發展越來越不倚賴教會的贊助，藝術創作也越來越與宗教儀式無關；那麼，轉向去繪製過去比較少被描繪的《舊約聖經》故事，憑著藝術家的原創力來吸引藝術愛好者／贊助者的注意，反而能絕處逢生，另外開出一片新天地。在這樣的歷史時空下，阿姆斯特丹成為歐洲匯集最多繪製《舊約聖經》故事畫家的國際大都會。藝術家在這兒競相較勁，看誰能用最引人入勝的表現手法，將《舊約》人物的內心世界傳神地刻劃出來。與同樣曾經遭逢「破壞宗教圖像風暴」的英國與瑞士比較起來，十七世紀阿姆斯特丹的藝術市場蓬勃有朝氣，英國與瑞士的藝術發展卻大受影響。在自由的宗教氛圍以及富裕的社會經濟支撐下，阿姆斯特丹的藝術市場不再仰賴少數豪門貴族贊助，而是畫家創作完成的作品直接進入藝術市場進行交易。因為通常不是為特

定的人而畫，所以也不會刻意去符合特定教派教義的思維要求；反而是盡量往大家都可以接受的方向去創作。在這樣的歷史時空影響下，林布蘭特一方面像他信奉天主教的老師拉斯特曼那樣，大量參考約瑟夫所寫的《猶太民族古代文化史》，讓他所繪製的《舊約》故事能夠比較符合上古典籍的記載；另一方面他也像當時阿姆斯特丹其他「歷史典故畫」畫家一樣，對於猶太朋友在理解希伯來傳統宗教文化上能夠提供的幫助，也敞開心胸來求教。在國際大都會阿姆斯特丹，林布蘭特沒有特別親猶或反猶，他有彼此互相敬重的猶太朋友瑪拿西・本・以色列，但是他也與在聖安東尼大街隔壁的猶太鄰居品托

(Daniel Pinto) 有過嚴重爭執，兩個人甚至還鬧上法庭。

在本質上，林布蘭特生活在歐洲人開始意識到對上帝的信仰是具有多元面向，大家應該開始學習互相尊重瞭解的年代。因此，林布蘭特的創作不僅紀錄了他個人探索宗教信仰多元風貌的足跡；他所開創出來的藝術世界也見證了十七世紀的荷蘭開始透過藝術家的創作，學習敞開心胸創造性地思考，宗教與藝術之間是可以擁有更開闊的自由對話空間。在其中，有藝術才華的人不僅可以盡情揮灑創造；這樣自由對話的空間，也對國家社會實質的文化面、精神面，與經濟面提供政治力量難以獨自企及的深遠影響。

講道與傳福音

1641 年，林布蘭特幫門諾教會的傳道人昂斯絡 (Cornelis Claesz. Anslo, 1592–1646) 與他的妻子愛爾雀‧絲瑚藤 (Aeltje Gerritsdr. Schouten, 1589–1657) 繪製夫妻雙人像 (圖55)。當時的門諾教會強調教友彼此之間平起平坐的關係，所以不設專職牧師，每個人都可以上臺講道，但也要能獨立營生。昂斯絡是富有的大布商、穀物商、木材商，生意橫跨波羅的海各國〔昂斯絡的父親 Claes Claesz. Anslo (1555–1632) 也是布商兼傳道人，出生於挪威的奧斯陸 (Oslo)，生平樂善好施。他們的姓氏 Anslo 可能就源自於 Oslo 這個地名〕。在教會裡，他也以傳道人的身分擔負許多講道事工，有時也在自己家裡為教友講道。由於昂斯絡的講道相當受歡迎，因此在阿姆斯特丹宗教界頗受尊崇。林布蘭特為他們夫婦所畫的這幅畫像便是以昂斯絡在書房演練講道，夫妻並坐的景象作為主題來刻劃。在畫面氣氛的營造上，昂斯絡書桌上放著一本打開來的《聖經》，他的左手隨著講道內容自然而然伸展開來，全身散發著專注而誠懇的氣質。他的妻子靜靜坐在他的身旁，仔細聆聽，夫妻一起獻身福音傳播，神態躍然畫布之上。

門諾教會是基督新教「再洗禮教派」(Anabaptism) 的一支，創始者是門諾‧西蒙斯 (Menno Simons, c. 1496–1561)。馬丁路德的宗教改革雖然以「因信稱義」(sola fides) 以及「唯《聖經》是從」(sola scriptura) 等教義成功建立了基督新教的本質精神，期盼基督徒能透過順從《聖經》教導，與上帝建立直接而親密的關係；並在此基礎上，建立平等

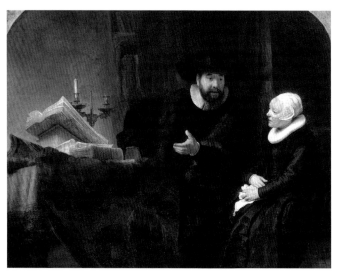

圖 55　　Rembrandt. *Cornelis Claesz. Anslo with his Wife.*
1641. Oil on canvas, 176 × 210 cm.
Berlin, Staatliche Museen, Gemäldegalerie.

而自由的教會。然而，在政治上，由於改革之路面臨許多險阻，使路德不得不與德意志封建諸侯做某些妥協，以尋求政治上的庇護。後來在「鄉民抗爭運動」(the Peasants' Revolt)時，路德為了維護德意志境內政治的穩定，也選擇站在封建諸侯那一邊，沒有為農民繼續發聲。對當時一些充滿改革理想的人來說，馬丁路德的宗教改革並沒有真正建立一個超越地域思維、脫離政府管轄的宗教。

相對於十六、七世紀歐洲兩個新教主流教派——路德教派與喀爾文教派——皆積極關心教會與政治運作之間的關係，起源於瑞士蘇黎世的再洗禮教派是第一個真正主張政教分離的教會。所謂「再洗禮」的意思主要在於他們反對嬰兒洗禮 (infant baptism，由父母親決定讓新生嬰兒受洗為基督徒)，因為再洗

禮教派不認為透過嬰兒洗禮以及將近成年時候所舉行的「堅信禮」(confirmation，天主教會、路德教派與喀爾文教派都接受「嬰兒洗禮」與「堅信禮」)，真的可以讓人打從心底覺知到自己選擇作為基督徒的真正意義。所以，再洗禮教派主張，教會應該由公開悔罪後，真心歸向上帝的基督徒來組成。就像耶穌當年的門徒那樣，選擇成為基督徒，是成年人為自己的生命認真思考選擇過後才走上的信仰之路。因此，對再洗禮教派而言，一出生就依照宗教與社會習俗來受洗，並不算是真正受過洗；對他們而言，公開悔罪後所接受的成人洗禮 (adult baptism) 才是真正有意義的。除了成人洗禮外，如何將受洗後自己生命深切感受到的靈性更新表現在日常生活行為上，更是再洗禮教派看重的信仰修持。

由於在政治上抗拒政府對教會的管控，在宗教上也只承認成人洗禮的有效性，使得再洗禮教派自 1525 年建立後，經常受到各地政府的壓迫。加入者往往被監禁、驅逐，甚或遭到判處死刑的不幸命運。1530 年代，再洗禮教派的信徒逐漸遷至荷蘭境內，並且分裂為「激進」(militant) 與「溫和」(non-violent, peaceful) 兩大陣營。1525 年左右，原本是天主教神父的門諾·西蒙斯為了深入研究天主教「化質說」的教義，閱讀了一些新教的傳教小冊，由此接觸到了再洗禮教派的神學思想。1536 年門諾·西蒙斯放棄神父身分，改宗成為再洗禮教派信徒，並且特別強調和平非暴力的行為準則。他認為，所謂「得救」(salvation)，是在基督信仰內將自己鍛鍊成耶穌門徒、打造出「新我」的過程。受他影響而興起的這個溫和的再洗禮教派後來就被稱為「門諾教會」。

大約自 1600 年起，門諾教會成為荷蘭共和國默許接受的教派。雖然他們不能在主要大街上興建自己的教堂，教友也無法擔任政府公職；但是相較起門諾教徒在歐洲其他地區到處受迫害、被驅逐的命運，在荷蘭，門諾教會至少擁有自生自滅的自由，信徒也可以公開承認自己是門諾教會的教友，不會受到太多欺壓。從當時歐洲的大環境來看，這

已經是最好的處境了 (Zijlstra 2002)。林布蘭特的經紀人以及他妻子撒絲琪雅的堂叔玉倫伯赫就是門諾教會的信徒。雖然林布蘭特的妻子屬於喀爾文教派，但是由於堂叔這一支脈全家都是門諾教會的教友，林布蘭特對門

諾教會的認識與接觸是有相當熟悉程度的。

昂斯絡是阿姆斯特丹門諾教派裡信仰態度相當寬和，容易與其他教派溝通相處的領袖人物。1641 年，林布蘭特用版畫為他繪製了另一幅個人畫像（圖56），以便昂斯絡出書使用。林布蘭特在這幅版畫裡特別強調昂斯絡雙手的表情：厚實的右手握著筆桿，暗示他在論述、寫作上的投入；左手則與油畫畫像一樣，刻劃他傳講福音時的生動表情。有趣的是，這幅版畫右上方牆上有一根釘子，釘子下方擺著一幅畫。這幅畫的正面背對著觀者，背面則簽上林布蘭特的名字，彷彿就像是原來掛在牆上的一幅畫，後來被取了下來，把正面反轉過來放在地上。門諾教派雖然在一些教義上與新教主流教派有些差異，但是在主張用語言文字傳講福音訊息是優於視覺圖像表達這件事情上，則與大部分新教教派的看法沒有太大差別。從這一點來看，林布蘭特是悄悄藉著牆上的畫被取下來這個暗喻，指出昂斯絡對「語言文字」與「視覺圖像」孰高孰低這個問題的看法；而在另一

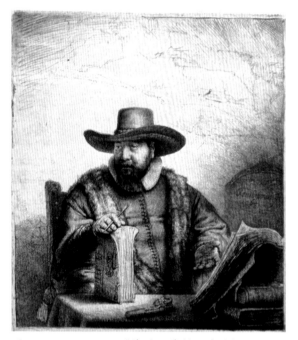

圖56　Rembrandt.《傳道人昂斯絡畫像》(*Portrait of the Preacher Cornelis Claesz. Anslo*, State 1). 1641. Etching and drypoint, 18.8 × 15.8 cm. Berlin, Kupferstichkabinett.

方面，他也藉此點明，昂斯絡相當擅長於用「語言文字」來傳遞福音的訊息。

「聽」與「看」，或者說「語言文字」與「視覺圖像」，究竟孰高孰低，這原本是文藝復興藝術理論熱烈探討的一大主題。閱讀達文西的《藝辯》(*Paragone*) 就可以清楚看到，義大利藝術家與人文學者花費許多心思在論戰這個問題。宗教改革後，這個議題之所以會被重新炒作起來，則與基督新教強調牧師「講道」、信徒「聽道」是「做禮拜」的中心有關。因為就新教而言，傳講上帝的話語本來就是牧師、傳道人神聖的職責。過去為了矯正羅馬公教濫用聖徒圖像的傳統，所以新教對視覺圖像採取比較保持距離的態度；激進者甚至敵視圖像，發動「破壞宗教圖像風暴」。門諾教會源自於再洗禮教派，再洗禮教派最早的發源地在瑞士，所以再洗禮教派在創教之初，對視覺圖像的看法其實受到早期喀爾文教派不少的影響。尤其因為門諾教派強調自己是屬於平凡百姓的教派，一切應崇尚簡樸、真誠、謙卑、不假文飾；因此，剛

開始的時候他們也認為，視覺藝術不僅暗藏容易引人誤入偶像崇拜的危險因子，而且是人工造作的奢侈品，應該加以排斥。然而，隨著十六世紀末、十七世紀荷蘭的宗教藝術

門諾教會傳道人與一般信徒對視覺藝術的態度仍有差異。昂斯絡由於是受景仰的傳道人，所以會在自己的畫像上強調語言文字的優越性。然而，從林布蘭特經紀人亨利·玉倫伯赫在信仰上是門諾教會信徒，卻以從事藝術經紀為生，就可以清楚看出當時一般的情況。此外值得注意的還有，西北歐第一位重量級藝術史家 Carel van Mander (1548–1606) 也是門諾教會的信徒。他於 1604 年用荷蘭文出版的《畫家列傳》(*Schilderboek*)正是效法義大利文藝復興史家瓦撒利 (Giorgio Varsari, 1511–1574) 所寫的《傑出藝術家列傳》(*Le Vite de'più eccellenti pittori, scultori e architettori*，第一版 1550，第二版 1568)。在阿姆斯特丹，一些富有的門諾教會信徒甚至還擁有個人的藝術收藏 (Busch 1977)。

另外開創出一片新天地，在荷蘭的門諾教會也與其他新教教派一樣，逐漸恢復接納視覺圖像的態度。昂斯絡所屬的門諾教會 (the Waterlander Mennonites) 就是其中態度比較溫和友善的。雖然從教義的宣導上來看，傳道人還是不忘強調語言文字優於視覺圖像這樣的觀點，如我們在林布蘭特這幅昂斯絡版畫畫像上所見到的那樣。

　　林布蘭特製作的昂斯絡版畫畫像（圖56）有趣的地方，不在於他藉這幅畫來論辯「聽覺」與「視覺」孰高孰低？而是在於他如何把具有說服力的傳道人神態具象地刻劃出來。在這方面，林布蘭特相當技巧地利用義大利作家凱撒・李帕 (Cesare Ripa, c. 1555–1622) 於 1603 年出版的《象徵圖像大全》(Iconologia) 所提供的參考資料。《象徵圖像大全》是十七、八世紀歐洲流傳最廣、影響最深遠的象徵圖像圖文集錄 (emblem book)，其中「修辭／能說善道」(Rettorica) 這個象徵圖像（圖57）的造型是一位穿著正式、頭戴華冠的女性。這位女性的容貌和悅，正從容

不迫地侃侃而談。她的左手握著一本書與一枝象徵力量的權杖，右手向外伸出，食指微微向前。她的裙擺上用拉丁文字寫著 "Ornatus Persuasio"（說服力）。李帕在書中解釋，權杖表示她打動聽者心靈的力量。相較於馬丁路德以及喀爾文的畫像向來是用比較拘謹、傳統的方式來繪製（圖58、圖59），林布蘭特活潑地將大家熟悉的傳統意象轉化

圖57　凱撒・李帕《象徵圖像大全》中「修辭／能說善道」的象徵圖像 (Rome 1611).

圖 58　　Lucas Cranach the Elder.
《馬丁路德畫像》(*Portrait of Martin Luther*).
1543. Oil on panel.
Nuremberg, Germanisches National-museum.

圖 59　　Pierre Woeiriot.《喀爾文畫像》
(*Portrait of John Calvin*).
1566. 收錄於 1566 年在日內瓦出版的
《基督教要義》(*L'Institution de la religion chrestienne*, Geneva: François Perrin, 1566)。

為新教講道者的時代新形象，為新教牧師與傳道人建立了一個嶄新、卻又不離傳統的畫像類型。從畫面上來看，觀者彷彿聽到這些新教牧師熱切地解釋著《聖經》；而他們侃侃而談的內容，也正是他們努力投注一生心血

的精華。

　　類似的表現方式也見於林布蘭特在 1646 年為已經過世八年的喀爾文教派牧師約翰‧西爾維屋斯 (Jan Cornelisz. Sylvius, 1564–1638) 所作的版畫畫像（圖60）。西爾維

屋斯是撒絲琪雅堂姊愛爾雀・玉倫伯赫 (Aeltje van Uylenburgh) 的丈夫，他也是阿姆斯特丹最古老的教堂——老教堂 (Oude Kerk)——的駐堂牧師。林布蘭特與撒絲琪雅剛訂婚時，就曾經用版畫為西爾維屋斯繪製

過畫像（圖61）。比較前後兩幅版畫的表現方式，1633 年這幅（圖61）藉著刻劃西爾維屋斯坐在一個角落裡靜心研讀《聖經》的景象，將他虔敬謹守、專心一意事奉上帝的生命情態表達了出來。 1646 年製作的那一幅

圖 60　Rembrandt.《西爾維屋斯牧師畫像》(*Portrait of Jan Cornelisz. Sylvius*). 1646. Etching, 27.8 × 18.8 cm.

圖 61　Rembrandt.《西爾維屋斯牧師畫像》(*Portrait of Jan Cornelisz. Sylvius*). 1633. Etching, 16.6 × 14.1 cm. Haarlem, Teylers Museum.

（圖60），則呼應林布蘭特在 1640 年代描繪牧師講道熱情的興趣，著重在靜態的畫面上維妙維肖地刻劃出牧者說話的神情，以及蘊藏在他們心中熱切的傳道精神。

當然，就基督教而言，最大的牧者是耶穌基督。如何表現耶穌基督傳道的神態，為

「傳福音」這件神聖事工創造具體有力的視覺意象，對新時代的宗教藝術而言，是相當重要的。林布蘭特對這個課題的思考早於 1630 年代便開始，早期的探索可用《施洗約翰傳道》（圖62）這幅素描草圖為例來說明。

《施洗約翰傳道》這幅畫原先可能是為

圖 62　　Rembrandt.《施洗約翰傳道》(*St. John the Baptist Preaching*).
c. 1634. Oil on canvas laid down on panel, 62 × 80 cm.
Berlin, Staatliche Museen, Gemäldegalerie.

了製作一幅大尺寸的版畫所製作的草圖,所以林布蘭特只以單一褐色調來畫它。但是,後來這幅版畫並沒有被製作出來,因此只留下這幅草圖。這幅草圖的正中央豎立了一根石柱,頂端有羅馬皇帝的肖像。林布蘭特藉此點出,施洗約翰在與當時政治文化相抵觸的猶太地,如何不懼艱難,疾聲呼籲大家悔改歸向上帝。圍繞在施洗約翰身旁是形形色色的各類人種,林布蘭特可說是將他能想像到的「外邦人」盡可能地畫了進來:在施洗約翰背後有一位頭戴羽毛冠飾、手拿弓箭的美洲印地安人正好奇地騎馬經過;在施洗約翰左手邊,則站著一位戴著包頭巾 (turban)、衣著堂皇的土耳其人;在施洗約翰高舉的右手邊,地上坐著一位身穿非洲原住民服飾的黑人。施洗約翰熱切地講道,像是要將整個生命力都傾注出來。林布蘭特利用明暗對比將施洗約翰以及專心聽他講道的群眾置於畫面中間亮處;其他環繞在四周的,則或深或淺隱沒在蒙昧的昏暗中,藉此隱喻出〈約翰福音〉(1: 5) 所言:「光照在黑暗裡,黑暗卻不接受光」。1655 年左右,林布蘭特將這幅草圖賣給當時他最重要的贊助人約翰・希克斯 (Jan Six, 1618–1700)。巴黎羅浮宮藏有一幅林布蘭特的鋼筆素描,紀錄了林布蘭特為這幅畫專門設計的畫框草圖,提供約翰・希克斯裝裱參考 (圖63)。

1640 年代末期、1650 年代初期,林布蘭特經過為個別傳道者畫像的歷練,對如何在畫面上轉化有聲的語言為無聲的視覺「福音」有更深刻的體會。1650 年代末期開始,他連續為「耶穌傳福音」這個主題創作了兩幅著名的版畫:一幅是《耶穌的醫治》(圖64),另一幅是《耶穌基督講道》(圖68)。這兩幅版畫精湛地將抽象的「傳福音」概念轉化為具體生動、內涵豐富的視覺意象。

《耶穌的醫治》是以〈馬太福音〉第 19 章的記載為主軸,畫出耶穌對不同類型的人群所行的教導。經文內容如下:

> 耶穌說完了這些話,就離開加利利,來到猶太的境界約旦河外。有許多人

圖 63　Rembrandt. Study for Frame of *St. John the Baptist Preaching*.

c. 1655. Brown ink and wash, some white body color, 14.5 × 20.4 cm.

Paris, Musée du Louvre, Cabinet des Dessins.

跟著他，他就在那裡把他們的病人治好了。

有法利賽人來試探耶穌，說：「人無論什麼緣故都可以休妻嗎?」耶穌回答說：「那起初造人的，是造男造女，並且說：『因此，人要離開父母，與妻子連合，二人成為一體。』這經你們沒有念過嗎? 既然如此，夫妻不再是兩個人，乃是一體的了。所以，神配合的，人不可分開。」法利賽人說：「這樣，摩西為什麼吩咐給妻子休書，就可以休她呢?」耶穌說：「摩西因為你們的心硬，所以許你們休妻，但起初並不是這樣。我告訴你們，凡休妻另娶的，

若不是為淫亂的緣故，就是犯姦淫了；有人娶那被休的婦人，也是犯姦淫了。」……

那時，有人帶著小孩子來見耶穌，要耶穌給他們按手禱告，門徒就責備那些人。耶穌說：「讓小孩子到我這裡來，不要禁止他們；因為在天國的，正是這樣的人。」耶穌給他們按手，就離開那地方去了。

有一個人來見耶穌，說：「夫子，我該做什麼善事才能得永生？」耶穌對他說：「你為什麼以善事問我呢？只有一位是善的（有古卷：你為什麼稱我是良善的？除了神以外，沒有一個良善的）。你若要進入永生，就當遵守誡命。」他說：「什麼誡命？」耶穌說：「就是不可殺人；不可姦淫；不可偷盜；不可作假見證；當孝敬父母；又當愛人如己。」那少年人說：「這一切我都遵守了，還缺少什麼呢？」耶穌說：「你若願意作完全人，可去變賣你所有的，分給窮人，就必有財寶在天上；你還要來跟從我。」那少年人聽見這話，就憂憂愁愁地走了，因為他的產業很多。（〈馬太福音〉19: 1–22）

在上引的經文裡，耶穌一共面對三種不同類型的人：法利賽人、小孩，以及一位年輕財主。透過耶穌與他們的相遇、對談，林布蘭特刻劃出耶穌面對不同的人如何採取不同的方式來曉諭他們進入天國的奧祕。在畫面左方中間，有一群法利賽人圍坐在一張圓桌旁，他們繼續討論剛才跟耶穌辯論的休妻問題。面對耶穌的存在，他們的態度是挑釁傲慢而輕蔑的。對於這種高傲、自以為是的人，天國離他們是非常遙遠的。在耶穌的正前方，有一位婦人抱著小孩欲上前請耶穌為孩子按手禱告，站在耶穌身旁的彼得卻作勢想上前阻止。但是彼得沒想到，他的行動卻被耶穌制止了。耶穌面容和善，全身散發著榮光，和藹親切地迎接孩子到他面前。在彼得右手邊有一位衣著華美的年輕人沮喪地蹲

坐一旁，他不解地望著耶穌，不知道耶穌為何要滿懷祝福地前去擁抱一位市井小民家的幼兒？這個年輕人就是那位年輕的財主，他自以為在外在行為上，自己所行的一切都是無懈可擊，因此值得上帝賜給他最多的恩寵；但是他卻沒有想到，不願從內在生命出發，將自己最珍視的美好奉獻給這個世界，終究會與永生無緣。

在這幅畫裡，耶穌站在畫面中央高起的臺座上，他背後閃爍著聖潔榮耀的光芒，照亮一室灰暗。耶穌張開雙臂，像是要將圍繞在他身旁、不斷往他身邊簇擁過來的人通通迎接到他懷裡——除了左邊那群還在自矜自傲的法利賽人之外。畫面右邊這些不斷湧向

圖 64　　Rembrandt.《耶穌的醫治》或稱為《一百荷蘭盾版畫》(*Christ Healing the Sick*, or *The hundred-guilder print*).
c. 1648. Etching, drypoint and burin, 27.8 × 38.8 cm.

耶穌身邊的人正是〈馬太福音〉第 19 章開頭所敘述的那許許多多請求耶穌醫治他們病痛的患者，以及陪伴他們前來的親友：在畫面中我們看到有人奄奄一息地躺在拖車上被推了進來；有拄著枴杖的盲人；也有婦人癱在耶穌腳下，舉目向上，一心等待耶穌奇妙的醫治。林布蘭特巧妙地運用明暗對比法，將這些人如何從絕望的黑暗逐漸靠近光明的表情變化細膩地刻劃出來。耶穌一手向下指向人群，一手往上指向上天，藉此隱喻出他作為天國與塵世中介者的神聖角色。

這幅版畫另有一個別名叫作《一百荷蘭盾版畫》，這是根據安特衛普藝術家麥森斯 (Jan Meyssens, 1612–1670) 於 1654 年 2 月 9 日給布魯日 (Bruges) 主教查理‧波許 (Charles van den Bosch) 所寫之信的內容而來。他的信上寫道：

> 這是林布蘭特出版過最精彩的版畫，畫的是耶穌醫治病患。我知道在荷蘭它好幾次都以一百荷蘭盾、甚或更高的價錢賣出。

上面所引的這封信讓我們清楚看到，林布蘭特的版畫在當時受重視的程度。連精緻文化氣氛濃厚的布魯日教區主教都對他的作品感興趣。從荷蘭當時宗教文化的形塑來看，林布蘭特的繪畫創作其實也在有意無意間，透過他個人不拘泥特定教派的信仰認知以及獨到的藝術表現，將「耶穌傳福音」的本質精神刻劃為足以跨越教派歧見的感人畫面。

1652 年左右，林布蘭特對拉斐爾為教宗在梵諦岡書房所繪製的兩幅壁畫《帕納薩斯》（圖65）與《雅典學派》（圖66）產生不少興趣。他先是參考了《帕納薩斯》畫面左方的古希臘盲眼詩人荷馬 (Homer) 的造型，畫了素描《荷馬吟唱詩文》（圖67）。後來，他又利用畫《荷馬吟唱詩文》這幅素描時的構思靈感，創作了版畫《耶穌基督講道》（圖68）。為了豐富《耶穌基督講道》這幅版畫裡各種人物的造型，林布蘭特又參考了《雅典學派》畫中一些人物的姿態。

圖 65　　Raphael.《帕納薩斯》(*Parnasus*).
1509–1510. Fresco.
Vatican, Stanza della Segnatura.

圖 66　　Raphael.《雅典學派》(*The School of Athens*).
1508–1511. Fresco.
Vatican, Stanza della Segnatura.

圖 67　Rembrandt.《荷馬吟唱詩文》(*Homer reciting*).
1652. Pen and brown ink, 26.5 × 19 cm.
Amsterdam, Jan Six collection.

在《耶穌基督講道》這幅版畫裡，耶穌以講道者的姿態出現。然而，林布蘭特並沒有明說，這幅畫是根據《聖經》哪一段經節來創作的。我們只能根據中間前景那位塗鴉的小孩以及畫面右下角那雙以很突兀方式露出來的腳來推斷，林布蘭特應該是在畫〈馬太福音〉第 18 章。因為這一章開頭的經文就是談論天國是屬於謙卑如孩童者的。想要進入天國，就要讓自己回轉成孩童的樣式：

當時，門徒進前來，問耶穌說：「天國裡誰是最大的？」耶穌便叫一個小孩子來，使他站在他們當中，說：「我實在告訴你們，你們若不回轉，變成小孩子的樣式，斷不得進天國。所以，凡自己謙卑像這小孩子的，他在天國裡就是最大的。凡為我的名接待一個像這小孩子的，就是接待我。」

「凡使這信我的一個小子跌倒的，倒不如把大磨石拴在這人的頸項上，沉在深海裡。這世界有禍了，因為將人

圖 68　　Rembrandt.《耶穌基督講道》(*Christ Preaching*).
c. 1652. Etching and drypoint, 15.5×20.7 cm.

絆倒；絆倒人的事是免不了的，但那絆倒人的有禍了！倘若你一隻手，或是一隻腳，叫你跌倒，就砍下來丟掉。你缺一隻手，或是一隻腳，進入永生，強如有兩手兩腳被丟在永火裡。」(〈馬太福音〉18: 1-8)

從人物造型來看，這幅版畫裡有一些人物是根據《耶穌的醫治》(圖64) 修改而來的。例如，《耶穌的醫治》左下方有一位背對著觀者站立的男士，在《耶穌基督講道》裡，這位男士仍站在左下方，只是手上原來拿的枴杖不見了，他原本頭戴的寬邊帽也變成土耳其人常戴的包頭巾。在《耶穌的醫治》裡那位年輕的財主也被轉化成《耶穌基督講道》畫面左邊中間那位托著下巴仔細聽道的人，他專注

的神情與其他圍繞在耶穌身旁聽道的人一樣。在這幅版畫裡，林布蘭特不是想藉這幅畫來製作一幅耶穌像，而是藉由這幅畫來探索：沒有故事性的耶穌教誨如何透過視覺意象被表現出來？此外，如何藉由具體的視覺形象充滿啟發性地將經文深層的意涵隱喻出來？林布蘭特這幅畫裡的耶穌專注地在講道，不像他在《耶穌的醫治》裡，與人群有親切的互動。然而，這幅版畫有趣的地方在於，林布蘭特藉著一個乍看之下完全沒有參與「講道／聽道」的畫面元素——在地上兀自塗鴉的小孩——來點明耶穌講道的真義。

　　不像現代基督教藝術經常表現耶穌與孩童之間親密互動的關係，在歐洲近代初期之前，也許是受傳統階級社會思維的影響，歐洲宗教藝術其實很少表現耶穌與孩童親切互動的主題。宗教改革之後，人與上帝之間可以建立直接而親密的關係日漸在教義上被強調，因此逐漸有了耶穌與孩童這類題材的圖像產生。荷蘭著名的人文學者伊拉思謨斯 (Desiderius Erasmus, 1466–1536) 於身後出版

圖 69　Desiderius Erasmus.《新約聖經釋義》(*Noui Testamenti aeditio postrema*, 1547) 有關〈馬太福音〉第 18 章的插圖。

的《新約聖經釋義》書裡有一張插圖（圖69），就是描繪〈馬太福音〉第 18 章所述「小孩在天國裡就是最大的」。此外，德意志藝術家漢斯・謐里希 (Hans Mielich, 1516–1573，圖70) 以及十七世紀初期法蘭德斯著名畫家安東尼・凡戴克 (Anthony van Dyck, 1599–1641) 也曾分別以「耶穌為小孩祝福」為題，創作過類似的題材 （圖71）。

純真、卻沒有地位權勢的孩童真心的憐愛；而是當他循循善誘教誨人時，小孩可以自在無憂地在一旁高興玩耍、塗鴉。這樣間接的表達方式暗喻了什麼呢？我們至少可以這樣子理解：「耶穌講道」真正希望達成的目的是什麼？只是要信徒在當下專心聽他講道嗎？還是在聽道之後，內心能產生真正單純、堅定的信仰，願意讓生命徹底回轉到放心地將自己的一切交給耶穌的愛來保守？就像純真的孩童，心裡沒有無謂的攪擾憂懼，單純地倚靠父母之愛來生活成長，而且內心時時擁有自在的喜樂。所以，在林布蘭特《耶穌基督講道》這幅版畫裡，塗鴉孩童的意象其實是雙重的：他既代表耶穌在教誨門徒時，叫到跟前的「小孩」；同時也象徵耶穌要跟隨他的門徒「回轉，變成小孩子的樣式」。這並不是說，跟隨耶穌的門徒只能有著不成熟、不自主的心智；相反地，這句話的意思是在告訴門徒，全然將生命的逆順憂樂交託給耶穌基督，一心遵守耶穌基督的教誨，不管外在境遇為何，內心都會享有平安與純淨。林布

圖70　Hans Mielich.《耶穌為小孩祝福》(*Suffer Little Children to Come unto me*). 1561. Private collection.

　　比較上述三幅畫作與林布蘭特《耶穌基督講道》這幅版畫，可以清楚看出林布蘭特這幅版畫匠心獨具之處。他不是直截了當透過耶穌與小孩之間親切的互動來表達耶穌對

圖 71　Anthony van Dyck.《耶穌為小孩祝福》(*Suffer Little Children to Come unto me*).
1620–1621. Oil on canvas, 131.4 × 199.4 cm.
Ottawa, National Gallery of Canada.

蘭特用塗鴉的小孩這個意象來說明，如果要用視覺意象來表達「耶穌講道」真正的本質意義，不應只局限於從表象上將耶穌表現為侃侃而談、循循善誘的傳道者；而更應將聽者聽完耶穌講道後，內心深切感悟到的靈性更新表達出來——不是聽了講道之後，轉頭就忘，或成為一板一眼、害怕違反誡律的基督徒；而是在耶穌的愛裡，享有深刻平安、並且擁有純真信仰的心靈。

　　《耶穌基督講道》是林布蘭特宗教繪畫裡，難得一見散發著自在不拘、自然流露出喜樂氣息的作品。一般而言，這種任性自然、不拘小節的氣息比較常見於他信手拈來所創作的一些世俗題材小品（圖72）。雖然像這樣

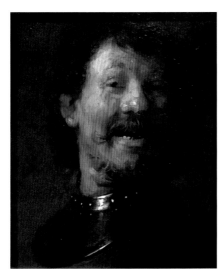

圖 72　　Rembrandt.《開懷而笑的人》
(*The Laughing Man*).
c. 1629–1630. Oil on copper, 15.4 ×
12.2 cm.
The Hague, Mauritshuis.
◎ 攝影：花亦芬。

率意的表現方式，屬於林布蘭特宗教繪畫作品的少數；然而，這個發展卻相當具有時代新意。以豐富、創新的意象描繪「耶穌與小孩」，其實已經開始跨越中古至文藝復興藝術專注於繪製「聖母抱子像」的傳統，也賦予新時代的宗教藝術更貼近當時信仰內涵的意象語言。而在這個基督信仰急遽流變的時代裡，不僅「孩童」逐漸成為宗教藝術積極開發的題材；與「婦女」相關主題的描繪刻劃，也開始有了更多元豐富的嶄新面貌。

《聖經》與女性

1642 年 6 月 14 日林布蘭特的妻子撒絲琪雅過世。此後，他的生活逐漸變為不安定。撒絲琪雅與林布蘭特結褵八年 (1634. 6. 22–1642. 6. 14)，一共生了四個孩子。但是前三個都不滿兩個月就夭折，夫妻一起經歷了多次生命沉重的失落。第四個孩子——提圖斯 (Titus van Rijn, 1641. 9–1668. 9)——雖然有幸長大成人，撒絲琪雅卻在生產過後九個月感染肺結核不幸過世。林布蘭特離家來到阿姆斯特丹後，與萊頓家人的聯繫並不多，撒絲琪雅的親友幾乎成為他在阿姆斯特丹的家人。撒絲琪雅生長在一個相當富裕、社會地位崇高的家庭。她的父親隆貝爾圖斯・玉倫伯赫 (Rombertus van Uylenburgh, c. 1554–1624) 原以律師為業，也擔任過市長。「沉默者威廉」於 1584 年 7 月 10 日在德爾夫特 (Delft) 被暗殺時，隆貝爾圖斯剛好在場，親眼目睹了整個事件發生的經過。因為那一天「沉默者威廉」剛好邀請他到德爾夫特共進午餐，商討如何處理菲仕蘭省的一些問題。用餐完畢離開時，「沉默者威廉」不小心在樓梯跌倒，接著就被人用手槍暗殺身亡。

八年鶼鰈情深的婚姻生活，林布蘭特以撒絲琪雅為主題繪製了不少作品（圖 73、圖 74）。此外，值得注意的還有一件事：林布蘭特一生為自己畫下許多自畫像，但絕少將自己與他人畫在一起。從現存作品來看，唯「二」的例外都是與撒絲琪雅一同出現——一幅是他們夫妻身著古裝的油畫畫像《林布蘭特扮裝成流連酒肆的浪子，與撒絲琪雅的夫妻雙人像》（圖75），另一幅則是用版畫繪製的《自畫像，撒絲琪雅陪同在側》（圖76）。

圖 73　　Rembrandt.《撒絲琪雅畫像，與林布蘭特訂婚三日後畫》(*Saskia van Uylenburgh. Three Days after her Betrothal to Rembrandt*). 1633. Silverpoint on parchment, 18.5 × 10.7 cm. Berlin, Kupferstichkabinett.

圖 74　　Rembrandt.《臥床的撒絲琪雅》(*Interior with Saskia in Bed*). 1640 or 1641. Pen and brown ink, brown and grey wash, some traces of red and black chalk, 14.1 × 17.6 cm. Paris, Institut Néerlandais, Fondation Custodia.

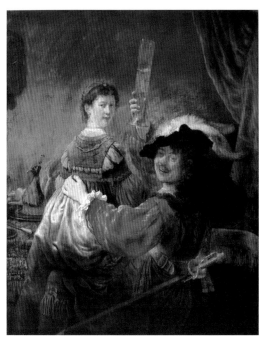

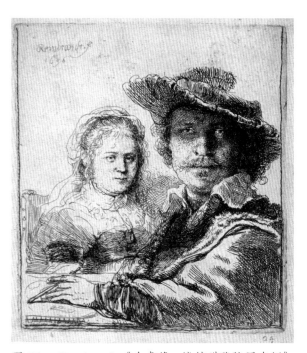

圖 75　Rembrandt.《林布蘭特扮裝成流連酒肆的浪子，與撒絲琪雅的夫妻雙人像》(*Rembrandt and Saskia as the prodigal son in the tavern*).
c. 1635. Oil on canvas, 161 × 131 cm.
Dresden, Gemäldegalerie Alte Meister.

圖 76　Rembrandt.《自畫像，撒絲琪雅陪同在側》(*Self-portrait with Saskia*).
1636. Etching, 10.4 × 9.5 cm.
Haarlem, Teylers Museum.

　　從畫幅尺寸來看，《林布蘭特扮裝成流連酒肆的浪子，與撒絲琪雅的夫妻雙人像》這幅畫裡的林布蘭特自畫像，是他留存下來超過七十五幅自畫像中尺寸最大的一幅。「流連酒肆的浪子」這個題材取自〈路加福音〉所記載「浪子回頭」的寓言。這個寓言講的是

一個分到家產的小兒子滿心歡喜地離開父親的管束，浪跡到遠方去過著自由不羈的生活，「在那裡任意放蕩，浪費貲財。既耗盡了一切所有的，就窮苦起來」（〈路加福音〉15: 13–14）。這幅畫可說是林布蘭特於 1634 年 6 月結婚後，為新婚生活創作出的第一幅畫。但是，為何把自己與出身名門望族的太太畫成這樣子呢？

從圖像傳統來看，在酒肆中，一手舉起酒杯，一手與煙花女子摟抱親熱（有時是女子坐在浪子膝上），這是過去描寫〈路加福音〉所述浪子的慣用手法，例如洪托斯特畫的《流連酒肆的浪子》（圖77）就是採用這個描繪手法。此外，牆上的黑板是當時荷蘭酒肆用來

圖 77　Gerrit van Honthorst.《流連酒肆的浪子》(*The Prodigal Son*). 1622. Oil on canvas, 130 × 195.6 cm. Munich, Alte Pinakothek.

計算客人喝多少杯酒紀錄之用的，藉著這個畫面元素，林布蘭特點出了他們夫妻當時所在的場所。擺在桌上點綴得十分豐富華麗的孔雀餡餅 (peacock pie)，從傳統圖像象徵意涵來看，孔雀代表虛榮，藉此暗喻出浪子揮金如土的生活；而林布蘭特也刻意讓自己穿著配戴得像個奢華愛炫耀的紈袴子弟。

相較於林布蘭特以放蕩矜誇的神態來表現自己，他並沒有用同樣的筆調來刻劃自己的太太。相反地，撒絲琪雅穿著端莊正式，她雖然坐在林布蘭特的大腿上，但是絲毫沒有丈夫那種放浪形骸的模樣。相反地，她挺直腰桿，微抿嘴唇，轉過身來用略帶警示的眼神望向畫外觀者。她的神態與丈夫相當不同。很明顯地，林布蘭特雖然用頗為自貶的方式來描繪自己，但是並不希望觀者連帶對他的妻子也產生負面的聯想。從林布蘭特自畫像的角度來看，這樣自我貶責的表現方式，可說是沿襲他創作上向來喜歡表達自省、懺悔的手法，就像他當初為腓特烈·亨利親王所畫的那幅《舉起十字架》那樣。在畫裡，他把自己畫成那位站在十字架旁幫忙釘死耶穌的年輕人。

剛剛新婚不久的林布蘭特顯然對自己作為磨坊主人之子，卻在國際大都會阿姆斯特丹快速地飛黃騰達，在短時間內享受到晉身名流顯達的生活，內心深處隱隱有著矛盾不安：他一則盡情享受與妻子共同擁有財富與地位；但在信仰深處，顯然他也不可避免地對自己縱情富裕闊綽的新生活感到些許焦慮。如果說，林布蘭特在《舉起十字架》這幅畫裡所畫的自畫像，除了表達他個人內心的自省之情外，同時也廣泛指涉到每個人 (Everyman) 的宗教省思；那麼，圖 75 這幅畫裡的林布蘭特自畫像，可以說是強烈地表現出他極為個人化的信仰心境。

這麼個人化地閱讀《聖經》，並且將之轉化成獨白式的藝術表現，在林布蘭特 1642 年喪偶後的創作中，可以看到不少範例。

撒絲琪雅過世後，首先是黑爾雀 (Geertje Dircks, 1600/1610–1656?) 以褓姆的身分進入林布蘭特家中，照顧撒絲琪雅留下

來的唯一孩子提圖斯，並與他們父子倆共同生活。不幸地，這個關係卻在幾年後因為林布蘭特對黑爾雀的感情生變，希望她離開，結果演變成兩人在法庭上纏訟多年的感情糾紛。在這個延宕多年的紛爭裡，林布蘭特性格裡最負面、最神經質的部分幾乎全然地被激發出來了。翰潔琪耶（Hendrickje Stoffels, 1626–1663，圖78）於 1649 年來到林布蘭特家中，接替黑爾雀留下來的褓姆與管家工作。翰潔琪耶一共與林布蘭特共同生活了十四年，陪他度過經濟上最黯淡悽慘的歲月。雖然林布蘭特始終沒有正式迎娶她，但是她卻傾盡自己所有，幫助林布蘭特走過人生的谷底，直到 1663 年她因為感染瘟疫，比林布蘭特提早六年離開人世為止。

1654 年 6 月 25 日，翰潔琪耶被傳喚出席喀爾文教派設立的教會法庭 (the Reformed church council)，當時她已懷有五個月身孕。對當時的宗教環境而言，不合法的男女關係是嚴重的道德缺失，在教會法庭的傳票上，翰潔琪耶被指控為「像娼妓般與林

圖 78　　Rembrandt.《沉睡的翰潔琪耶》(*Hendrickje asleep*).
c. 1654. Drawing, 24.6 × 20.3 cm.
London, British Museum.

布蘭特生活在一起」（"in Hoererij verloopen met Rembrandt"）。雖然林布蘭特並非喀爾文教派正式的教友，所以不必接受教會法庭的審訊，但是這件事仍在社會上引起不少非議。翰潔琪耶遭受到的指責與所承受的懲處則十分嚴重：她必須承認自己與林布蘭特「有姦淫的關係」；為此，她被禁止領聖餐，而且還

被強制悔改認罪。

對林布蘭特而言，翰潔琪耶所遭受的委屈不是當時的他能妥善解決的：如果他們就此分手，翰潔琪耶將成為未婚媽媽，林布蘭特的家也會喪失實質上主理家中大小事務的女主人。但是，如果他們登記結婚，根據林布蘭特元配撒絲琪雅所留下來的遺囑，林布蘭特將喪失妻子臨終時委託他保管、日後要交給兒子提圖斯來繼承的遺產（撒絲琪雅留給他們唯一的孩子提圖斯二萬荷蘭盾的遺產，林布蘭特只有在不再婚的情況下，才能擔任這筆遺產的監護人。當提圖斯結婚時，從父親手裡收到的金額卻只剩下七千荷蘭盾）。這樣一來又會使原本就不善理財、當時逐漸瀕臨破產邊緣的林布蘭特在經濟上更為雪上加霜。翰潔琪耶因此不顧教會的「管教」，選擇繼續回到林布蘭特身邊，直到她過世為止。

就在翰潔琪耶被傳喚出席教會法庭這一年，林布蘭特畫了《拔示巴手上拿著大衛王的信》（圖79）這幅畫。這是根據《舊約聖經》〈撒母耳記下〉第 11 章記載大衛王橫刀奪愛，將屬下烏利亞的妻子拔示巴據為己有的故事：

> 一日，太陽平西，大衛從床上起來，在王宮的平頂上遊行，看見一個婦人沐浴，容貌甚美，大衛就差人打聽那婦人是誰。有人說：「她是以連的女兒，赫人烏利亞的妻拔示巴。」大衛差人去，將婦人接來；那時她的月經才得潔淨。她來了，大衛與她同房，她就回家去了。於是她懷了孕，打發人去告訴大衛說：「我懷了孕。」（〈撒母耳記下〉11: 2-5）

在接下來的記載中，大衛王為了掩飾自己的過失，將拔示巴的丈夫烏利亞從戰場上召回，暗示他回家與妻子同寢；沒想到這個提議卻被烏利亞回絕。大衛王為了永除後患，命令手下在戰場上耍詐，讓烏利亞陣亡。烏利亞過世後，拔示巴服喪期滿，大衛王就將她迎娶進宮。

林布蘭特以真人大小的尺寸畫了《拔示

圖 79　　Rembrandt.《拔示巴手上拿著大衛王的信》
(*Bathsheba with King David's Letter*).
1654. Oil on canvas, 142 × 142 cm.
Paris, Musée du Louvre.

巴手上拿著大衛王的信》這幅畫。值得注意的是，這幅畫並非完全依照《聖經》經文來畫。例如，拔示巴手上拿的信，以及畫面左下角為她擦腳的老婦人，都不是《聖經》記載的內容。而這個故事原應表現的重點——大衛王窺視拔示巴洗浴——卻不是林布蘭特畫作表現的主題。相較之下，1574 年在史特拉斯堡出版的德文版《猶太民族古代文化史》

圖 80　　Christoffel van Sichem I 根據 Tobias Stimmer 畫作所作
的木刻版畫《大衛王窺視拔示巴》(*David Spying upon Bathsheba*).
Woodcut, 8.5 × 13 cm.

(Flavius Josephus, *Historien und Bücher von alten Jüdichen Geschichten*)——也就是林布蘭特所用的版本——反而忠實地將大衛王的窺視畫了出來（圖80），清楚地為這段《聖經》章節提供了翔實的插圖。

　　為什麼會產生上述的現象呢？從過去的視覺圖像裡，可以找到不少例子來幫助我們瞭解，林布蘭特這幅《拔示巴手上拿著大衛王的信》畫中那兩個特別的元素——拔示巴手上拿的信以及為她擦腳的老婦人——究竟從何而來？在林布蘭特的老師拉斯特曼於 1619 年所畫的《拔示巴》（圖81）圖中，拔示巴的背後站著一位乾癟的老婦人，在拔示巴的面前則有一位年輕女僕正在幫她擦腳。在十七世紀荷蘭藝術裡，出現在描繪男女婚外關係圖畫中的老婦人通常就是代表老鴇，

圖 81　　Pieter Lastman.《拔示巴》(*Bathsheba*).
1619. Oil on panel, 41.5×61.5 cm.
St. Petersburg, Hermitage.

因為她們很懂得幫人穿針引線。從林布蘭特早年的朋友李文斯大約於 1631 年所畫的同題材畫作（圖82）也可以看到，有一位老鴇拿了大衛王的信給拔示巴。很明顯地，林布蘭特將拉斯特曼畫中的老婦人與年輕的女僕綜合為單一的畫面元素——擦腳的老婦人；而這個老婦人蹲在暗處，藉此指出她正暗中撮合一件違反倫常道德的事。與此相對的是，拔示巴幾乎從頭到腳都在光線的照亮下，她整個人的身心狀態正是畫家全力要表現的重點。在一明一暗的強烈對比下，拔示巴低頭沉思。她無言又無奈的臉部表情讓人更加看清她內心糾結不已的掙扎。

就尺寸而言，這樣與真人大小相近的裸女畫像其實與義大利文藝復興的繪製傳統有相當密切的關連。例如，威尼斯畫派巨匠提

不失誠實寫真的表現方式：相較於義大利藝術追求理想化美感的藝術風格，林布蘭特是以比較趨近真實的筆調細膩地畫出拔示巴略微突出的小腹，以及散發成熟風韻的臉龐。從這些細節我們可以看出，林布蘭特筆下的拔示巴是一位正在經歷人生艱難時刻的中年婦女。她全身散發著成熟女性獨有的風韻，但也讓人看見歲月風霜在她身上所留下的痕跡。面對渴望她美麗身軀的大衛王，她其實處在一個兩難的困境中：如果答應大衛王的要求，她將背叛自己的婚姻，一生都要背負難以抹滅的罪名；但是，如果不去，她可能因此招惹大衛王的不悅，以後難免他會對自己與丈夫挾怨報復。因此，在林布蘭特的畫中，拔示巴不發一語地坐在水邊哀傷沉思，林布蘭特像是在繪製女性畫像那樣，生動細膩地刻劃出她臉上欲言又止的神情。

林布蘭特在創作這幅畫時，主要不是依據《聖經》經文或《猶太民族古代文化史》的文字記載，反而是根據視覺圖像本身建立起來的傳統重新來創造轉化。從這個角度來

圖82　Jan Lievens.《拔示巴》(*Bathsheba*). c. 1631. Oil on canvas, 135 × 107 cm. Private collection.

香就繪製過好幾幅這種大尺寸的裸女像。但是就表現技巧來看，林布蘭特是將提香洋溢女性胴體之美的裸女風格（圖83）與他自己特有的寫實畫風（圖84、圖85）結合起來，另行創造出一種既帶有高雅尊貴氣質、卻又

圖 83　　Titian.《宙斯化身成黃金雨造訪戴納》(*Danaë Receiving the Golden Rain*).
c. 1553. Oil on canvas, 119 × 187 cm.
St. Petersburg, Hermitage.

看，很明顯地，林布蘭特的目的不是要繪製一幅深入闡釋《聖經》教義的「歷史典故畫」；而是想藉著《舊約聖經》所講述的拔示巴故事，來刻劃一種極為無助又無奈的女性心緒。的確，這幅畫其實是以女性的內心戲來作為表現主題，所以連故事原本的男主角大衛王都被排除在畫面之外。偌大的正方形畫面空間裡，拔示巴像是獨自擔綱演出一場獨白劇——雖然在整齣戲裡，她一句話都沒有說。她只是低下頭去，思緒一味地沉浸在深不見底的無奈淒涼中。全身裸露的她，目光與畫外觀者絲毫沒有交集，因此在畫面上不但形成一道無形的心理防線，不讓觀者進一步去窺視她內心真實的感受；這樣封閉在自己內

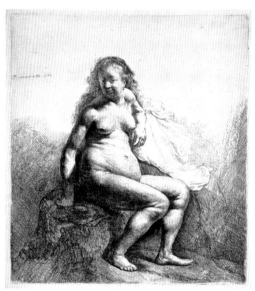

圖 84　Rembrandt.《坐在土墩上的裸女》第一版 (*Naked woman seated on a mound, State 1*).
c. 1631. Etching, 17.7 × 16 cm.
Amsterdam, Rijksmuseum, Rijksprentenkabinet.

圖 85　Rembrandt.《黛安娜入浴圖》(*Diana at the Bath*).
c. 1631. Etching, 17.8 × 15.9 cm.
Amsterdam, Rijksmuseum, Rijksprentenkabinet.

心世界的沉思目光，也將觀者與她之間的距離拉大，不讓人對她以真實尺寸所呈現的女性胴體作出更進一步的無謂遐想。

　　由於林布蘭特將這幅畫表現得個人性十分強烈，這一張表情複雜豐富的臉龐看起來

就像是坐在畫外觀者面前一位真實的女性，她正無語地獨自面對棘手的困境；但是，在另一方面，她又關上心扉，不讓任何人參與她個人心緒裡的起伏澎湃。從意涵境界來看，林布蘭特這樣的表現方式已經跳脫了十六世

紀藝術家藉口要畫「拔示巴」，其實卻是為了要畫裸女像的作法。因為十六世紀不少以《聖經》女性人物為主題所畫的裸女像，其實是流於取悅男性訂畫者目光的作品。在這類裸女像裡，畫中的女性往往沒有什麼個人生命的主體性，也說不上是有血有肉的靈魂，「她們」就只是美麗的女性胴體而已。相反地，林布蘭特所畫的「拔示巴」卻被視為擁有個人內心真實感受的經驗個體，而且也特別是從這樣的角度被畫出來的 (Alpers 1998)。換句話說，雖然林布蘭特也是以男性畫家的身分在畫一幅裸女像，但是，他所畫的拔示巴卻能讓觀者對她無法主宰自己命運的女性處境產生同情，也因此無法對「她的」裸體產生撩撥情色想像的非分之想。這是這幅裸女畫在觀視閱讀上呈現出來的特殊效果，也是林布蘭特之前的畫家在繪製「拔示巴」這個題材時，不曾達到過的視覺表現境界。

是什麼動機促使林布蘭特用如此充滿同情、也充滿感情的筆法畫下這幅特別的畫？從林布蘭特所畫的畫像來看，這幅畫裡的拔示巴（圖86）與他所畫的翰潔琪耶（圖87）十分神似。有關這一點，過去的藝術史研究已經討論得相當多。1654 這一年，翰潔琪耶為了她與林布蘭特的關係，被傳喚到教會法庭受審。從當時一般人對女性的態度與想法來看，無助的翰潔琪耶內心所感受到的煎熬與委屈可想而知。因此，在現代藝術史詮釋上，研究者越來越注意到，1654 年翰潔琪耶的處境與拔示巴當年的處境其實頗有雷同之處：有一個無法合法化的男女感情關係，以及即將要出生成為私生子的小孩，而且這一切都還面臨著公權力對私生活的「介入」。逐漸瀕臨破產邊緣的林布蘭特眼見這些事情在自己生命裡發生，個人生活安排也因此被打亂陣腳，因此畫下這幅以拔示巴為主題的畫作。這幅畫雖然是一位男性畫家所畫的女性內心世界，但卻顛覆了傳統男性畫家繪製女性裸像的傳統。林布蘭特不是去刻劃一個沒有自己靈魂、徒有美麗外表的女性軀體；相反地，他藉由拔示巴表情豐富的神態，讓我們看到一位有血有肉、有淚有懼的女性個體。

圖 86　Rembrandt.《拔示巴手上拿著大
衛王的信》局部圖。

圖 87　Rembrandt.《翰潔琪耶扮裝成
哀痛的聖母》(*Hendrickje Stoffels as
the Sorrowing Virgin*) 局部圖。
1660. Oil on canvas.
New York, The Metropolitan Museum
of Art.

　　林布蘭特之所以如此畫，不是出於「女
性主義」的觀點；卻是出於他自己在生活裡
真實感受到的無奈與徬徨：青壯喪偶，除了
翰潔琪耶外，沒有其他感情依靠；而他自己
的財務狀況也亮起紅燈。誠如 Margaret D.
Carroll 所言，林布蘭特之所以要特別畫出拔
示巴接到大衛王短信時陷入沉思的神情，不
是只想藉此表現拔示巴／翰潔琪耶接到「官
方」信函時當下無可奈何的心境；在相當程
度上，這幅畫其實也反映出林布蘭特面對可
能會失去翰潔琪耶，自己內心深處有意識或
無意識所感到的焦慮不安 (Carroll 1998)。

　　跳脫傳統眼光，讓《聖經》裡的女性為
自己發聲，在林布蘭特的創作中並不罕見。
從統計數字來看，林布蘭特一生所描繪的女
性占他所有作品的比例其實並不太高。但是，

與他同時代畫家不同的是，林布蘭特的繪畫擅長讓這些《聖經》故事裡的女性擁有「她們」個人的真實感受。就像他畫凡俗世界裡各種不屬於主流社群的人那樣，林布蘭特擁有相當敏銳的觀察力與感受力，可以將各種不同類型的人（包括女性）他們的內心世界生動傳神地表現出來。

在這方面，可以提出來與《拔示巴手上拿著大衛王的信》互相對比參照的畫，是林布蘭特於 1637 年所創作的一幅《舊約》故事版畫《夏甲和以實瑪利被逐》（圖88）。夏甲的故事記載於《舊約》〈創世紀〉第 16 章至第 21 章。故事緣起於亞伯蘭與他的妻子撒萊年紀都已經十分老邁，但是膝下無子。對古代猶太婦女而言，不能生育是奇恥大辱，撒萊在絕望之餘，率意作主把自己的埃及使女夏甲給了丈夫為妾，希望藉由這個方式來達到傳宗接代的目的。夏甲懷孕後，就看輕撒萊，兩個女人間的關係開始變得十分緊張。夾在中間的亞伯蘭在無可奈何之餘只好告訴撒萊，夏甲原是她的使女，她愛怎麼對待她就怎麼對待她。後來，夏甲生了一個兒子，取名以實瑪利，當時亞伯蘭八十六歲。亞伯蘭九十九歲的時候，耶和華向他顯現，將他改名為亞伯拉罕，立他做多國之父；同時也將撒萊改名為撒拉，應允她必有自己親生的兒子，日後要成為多國之母。亞伯拉罕一百歲的時候，撒拉果真產下他們夫妻正式婚生的嫡長子，取名以撒。以撒斷奶後，撒拉看見以實瑪利嬉弄以撒，心裡覺得無法再容忍夏甲母子繼續住在同一個屋簷下，因為她並不希望以撒未來可以繼承的產業被庶子以實瑪利瓜分。面對妻妾之間的紛爭，亞伯拉罕在上帝的勸說與安排下，同意讓夏甲帶著以實瑪利離開：

> 亞伯拉罕因他兒子的緣故很憂愁。神對亞伯拉罕說：「你不必為這童子和你的使女憂愁。凡撒拉對你說的話，你都該聽從；因為從以撒生的，才要稱為你的後裔。至於使女的兒子，我也必使他的後裔成立一國，因為他是你

圖 88　　Rembrandt.《夏甲和以實瑪利被逐》
(*Abraham casting out Hagar and Ishmael*).
1637. Etching and drypoint, 12.5 × 9.5 cm.
Amsterdam, Rijksmuseum.

圖 89　　Lucas van Leyden.《夏甲和以實瑪利被逐》
(*Abraham casting out Hagar and Ishmael*).
1516. Engraving, 14.8 × 12.5 cm.
Amsterdam, Rijksmuseum.

所生的。」亞伯拉罕清早起來，拿餅和一皮袋水，給了夏甲，搭在她的肩上，又把孩子交給她，打發她走。（〈創世記〉21: 11–14a）

與拔示巴的故事相較，夏甲的故事同樣也是在敘述一位處於弱勢的女性，她對父權社會的運作完全沒有自主發言的權利。從十六世紀開始，尼德蘭繪畫就喜歡以夏甲的故事為題材來創作。早期最有影響力的作品是路卡斯・萊頓所作的版畫《夏甲和以實瑪利被逐》（圖89）。在這幅 1516 年所創作的版畫裡，亞伯拉罕面帶愁容，深情默默地看著夏甲；夏甲也滿眼淚水低頭回望亞伯拉罕，默默地接受大環境為她們母子所做的安排。傷心離別是這幅版畫表達的重點。

1612 年，林布蘭特的老師拉斯特曼以油畫方式繪製了一幅《夏甲和以實瑪利被逐》（圖90）。在這幅畫裡，亞伯拉罕伸出右手為即將離家的以實瑪利祝福。亞伯拉罕的頭部因為戴著白色、黃色交纏的包頭巾，所以成

為受光的焦點。在頭巾的下面，側面臉龐因為受光沒有那麼強烈，像是被一層淡淡的陰影籠罩住。相較起來，夏甲微仰的頭部，被明亮的光線照耀著，成為畫家刻意表現的焦點：夏甲的眼眶裡不僅閃爍著委屈、不解的淚水；她的嘴唇也微開顫抖，像是有著難以說出的千言萬語。這樣難過委屈的面容在夏甲攤開的右手呼應下，更傳神地將她們母子此後不知何去何從的茫然不安鮮明地烘托了出來。亞伯拉罕的左手握著夏甲右手手腕，他的右手則放在以實瑪利的頭上為他祝福；而夏甲的右手也搭在以實瑪利的肩膀上。在別離的時刻，這個孩子成為他們兩人一起懷念過去情感的橋樑。而「信心之父」亞伯拉罕對以實瑪利深沉的祝福也暗示出他對上帝應許的信心——以撒終會自成一國。這樣的表現方式讓原本充滿哀傷的離別場面獲得一些緩和與安慰。

不同於兩位前輩畫家的表現方式，林布蘭特於 1637 年創作的版畫（圖88）著重從人性層面來刻劃亞伯拉罕內心的矛盾衝突：撒

圖 90　　Pieter Lastman.《夏甲和以實瑪利被逐》(*Abraham casting out Hagar and Ishmael*).
1612. Oil on panel, 48.3 × 71.4 cm.
Hamburg, Kunsthalle.

拉沒什麼好臉色地倚在窗邊，看著夏甲即將帶著孩子離開；而幼小的以撒也躲在門邊暗處偷窺。亞伯拉罕左腳走下門前的臺階，情不自禁想上前攔住滿臉淚水、卻轉身就要離去的夏甲；然而，在另一方面，他的右腳卻像是被釘在自己家門口最後一階臺階那般，

幾乎無法動彈。這樣充滿矛盾掙扎的身體語言也清楚表現在亞伯拉罕的手既想伸出去為以實瑪利祝福；但是，面對這麼無奈又難堪的場景，他卻又僵硬地不知該如何與心愛的孩子告別。

　　林布蘭特這幅版畫是從戲劇衝突性的角

度來刻劃「人」的掙扎，而不是從亞伯拉罕順服上帝意旨的角度來刻劃他對上帝應許的信心。因此，比起路卡斯・萊頓與拉斯特曼同題材的作品，他筆下的亞伯拉罕心中有著相當強烈的情緒掙扎，但卻又不知如何是好？林布蘭特從「人性」的角度來刻劃夏甲的故事，與他之前兩位尼德蘭畫壇前輩在悲傷的畫面中，仍傾向讓亞伯拉罕與夏甲之間有一些溫情在彼此之間緩緩流淌著，頗不相同。然而，如果從《聖經》所記載，夏甲面對她們母子被逐這件事，一開始的心情是相當紛亂不安，林布蘭特這種比較傾向「人性面」的表現方式，相當程度上反而比較符合緊接下來的《聖經》記載：

> 夏甲就走了，在別是巴的曠野走迷了路。皮袋的水用盡了，夏甲就把孩子撇在小樹底下，自己走開約有一箭之遠，相對而坐，說：「我不忍見孩子死」，就相對而坐，放聲大哭。（〈創世記〉21: 14b–16）

　　從十七世紀歐洲文化的角度來看，林布蘭特並非是一位特別具有女性意識的畫家。然而，他的藝術獨樹一幟之處卻在於，他有一顆敏銳善感的心，可以進入不同類型之人的內心世界，細膩深刻地將他們七情六欲的「人性」具象地用畫筆表現出來。從他個人的角度來看，他也十分擅長將自己，以及自己周遭的人所面臨的種種處境，藉由《聖經》故事的內容委婉曲折地轉喻出來。相當程度上，林布蘭特像是一位出色的導演與演員，他可以用活潑的想像與細膩的感受進出許多人的生命故事之中；同時，他也可以用心揣摩，演活各式各樣難演的內心戲。有關《聖經》裡一些女性故事的描繪，就在他這種個人解讀傾向十分強烈的繪畫表現中，開始慢慢展露出有異於傳統父權思維的新契機。

《聖經》與「我」

1656 年，林布蘭特的財務狀況持續惡化，無法負擔當年買下聖安東尼大街房子的鉅額貸款，而不得不在他五十歲生日前一天向法院聲請破產。接下來的兩年，也就是 1657 與 1658 年，他被迫將自己所有的藝術收藏拍賣掉；同時也於 1658 年出售自己位於聖安東尼大街的房子。接踵而來的生活風暴，對林布蘭特的社會聲望起了相當大的影響。為了保護林布蘭特，翰潔琪耶與提圖斯兩人於 1660 年合組一家藝術品買賣公司，聘請林布蘭特當雇員，讓他藉此可以得到衣食溫飽；而林布蘭特繪製的作品則歸這家公司所有，以免畫完之後，立刻被債權人拿走。

就在這段人生陰鬱低潮的時期，林布蘭特繪製了大量的自畫像以及《新約聖經》人物半身畫像（包括耶穌、聖母，以及使徒與福音書作者）。由於相關文獻史料缺乏，很難明確斷言，林布蘭特為何要繪製這麼多《新約》人物半身像？羅馬公教向來有為耶穌、聖母與各個聖徒繪製畫像的傳統；然而宗教改革後，新教地區宗教圖像製作面臨最棘手的問題，便是必須與「偶像崇拜」劃清界限。

林布蘭特的父親是喀爾文教派的教友，母親則是天主教徒。1589 年他們夫妻結婚時，採用的是新教儀式。但是，林布蘭特出生時究竟是在哪一個教會受洗，目前找不到相關史料佐證。而從林布蘭特後來的生平紀錄來看，他並非任何教派正式登記的信徒。如果從他早年所畫的畫像來觀察，他的態度其實傾向與各教派維持良好的關係。他曾為抗辯派教會牧師、喀爾文教會牧師、門諾教會傳道人畫像。在另一方面，他的老師拉斯特曼是天主教

徒，他的妻子撒絲琪雅信仰喀爾文教派，他早年的經紀人玉倫伯赫則是門諾教派的教友；此外，他還有一位猶太教的好友瑪拿西·本·以色列。雖然與各教派維持友好關係，但在另外一方面值得注意的卻是，林布蘭特一生沒有為教會創作過一幅畫；在他活著的時候，他的畫也從來沒有被掛在教堂裡展示過。

隨著個人晚年的境遇越來越滄桑，林布蘭特的創作也越發往個人化的方向發展。原本橫亙在天主教與基督新教之間的一些界

圖 91　Rembrandt.《提圖斯扮裝成方濟會修士》(*Titus as a Franciscan Monk*). 1660. Oil on canvas, 79.5 × 67.5 cm. Amsterdam, Rijksmuseum.

圖 92　Rembrandt.《翰潔琪耶扮裝成哀痛的聖母》(*Hendrickje Stoffels as the Sorrowing Virgin*). 1660. Oil on canvas, 78.4 × 68.9 cm. New York, The Metropolitan Museum of Art.

線，也因此越來越不是他創作時會加以考量的。1660 年，他把獨子提圖斯裝扮成方濟會修士，為他畫了一幅畫像（圖91）；同一年，他也繪製了《翰潔琪耶扮裝成哀痛的聖母》（圖92）這幅畫像。從圖像傳統來看，翰潔琪耶擺出來的姿勢與傳統天主教藝術「哀痛的聖母」(Mater Dolorosa) 這個圖像類型相當接近。

為何晚年的林布蘭特想要繪製這些《新約》人物半身像？著名的林布蘭特專家 Otto Benesch 曾經提出兩點解釋：第一，除了耶穌與聖母之外，這些《新約》聖徒本來只是真實生活裡的凡人，原本對基督信仰充滿了懷疑與不確定感。後來因為在自己生命裡，他們親自感受到耶穌對他們生命之路的引領，讓他們的心靈徹底經歷生命的更新，所以轉而成為基督信仰堅定的跟隨者。第二，這些《新約》聖徒在基督信仰裡所代表的意義，對所有基督信仰者而言，都是一樣的，並不會因為天主教或基督新教教派不同而有所差異。他們單純就是「基督徒」，也是素樸、虔敬、深具人性關懷的「人」(Benesch 1956)。

在林布蘭特晚年所畫的這些《新約》人物畫像中，最值得一提的是《扮裝成使徒保羅的自畫像》（圖93）。繪製這幅畫像時，林

圖 93　Rembrandt.《扮裝成使徒保羅的自畫像》(*Self-Portrait as the Apostle Paul*). 1661. Oil on canvas, 91 × 77 cm. Amsterdam, Rijksmuseum.

布蘭特五十五歲，他正式的工作職稱是翰潔琪耶與提圖斯藝術品買賣公司的雇員。仔細觀看 1661 年他所畫的這幅「保羅畫像／自畫像」，可以清楚看出，他不是在刻劃一位將基督信仰從猶太地傳播到歐洲的偉大宗教領袖，也不是在刻劃一位靈魂已得永生的榮耀聖徒；反之，林布蘭特藉著粗放的筆觸與厚重的油彩，生動地刻劃出一位滿臉風霜行走在人間，內心覷覰而不時會猶疑的凡人。就像保羅對「人」最基本的認定：歸根結底，所有的人都是「罪人」；而且，保羅認為，在所有罪人當中，自己更「是個罪魁」（〈提摩太前書〉1: 15）。

　　保羅原本是一位受過良好教育的法利賽人，原名「掃羅」。他從當時猶太教徒的認知出發，認為耶穌是個異端，所以積極參與迫害基督徒的工作。但是，有一天，在完全出其不意的情況下，他經歷了生命裡最不可思議的轉變──耶穌基督化身為一道強光，從天上親自向他顯現，自此徹徹底底改變了他的一生。他不僅依照耶穌的指示，將自己原來的名字「掃羅」改為「保羅」；他更無怨無悔地奉獻生命，不畏艱難與死亡的逼迫，將基督信仰傳播到歐洲大陸，開啟了基督教普世化的歷史新里程。有關保羅歸向基督信仰的過程，《新約》〈使徒行傳〉第 9 章有非常詳細精彩的記載：

　　掃羅行路，將到大馬士革，忽然從天上發光，四面照著他；他就仆倒在地，聽見有聲音對他說：「掃羅！掃羅！你為什麼逼迫我？」他說：「主啊！你是誰？」主說：「我就是你所逼迫的耶穌。起來！進城去，你所當做的事，必有人告訴你。」同行的人站在那裡，說不出話來，聽見聲音，卻看不見人。掃羅從地上起來，睜開眼睛，竟不能看見什麼。有人拉他的手，領他進了大馬士革；三日不能看見，也不吃也不喝。當下，在大馬士革有一個門徒，名叫亞拿尼亞。……主對他說：「起來！往直街去，在猶大的家裡，訪問一個

大數人，名叫掃羅。他正禱告，又看見了一個人，名叫亞拿尼亞，進來按手在他身上，叫他能看見。」亞拿尼亞回答說：「主啊，我聽見許多人說：這人怎樣在耶路撒冷多多苦害你的聖徒，並且他在這裡有從祭司長得來的權柄捆綁一切求告你名的人。」主對亞拿尼亞說：「你只管去！他是我所揀選的器皿，要在外邦人和君王，並以色列人面前宣揚我的名。我也要指示他，為我的名必須受許多的苦難。」亞拿尼亞就去了，進入那家，把手按在掃羅身上，說：「兄弟掃羅，在你來的路上向你顯現的主，就是耶穌，打發我來，叫你能看見，又被聖靈充滿。」（〈使徒行傳〉9: 3-17）

喀爾文曾說，保羅皈依基督信仰的經驗歷程，可說是基督徒之所以會歸向基督信仰最典型走過的信仰歷程。因為這樣的宗教經驗清楚顯示出，耶穌基督的恩典是白白的賞賜，與人在世間所累積的善行功德無關。如同保羅自己所說：「上帝救了我們，以聖召召我們，不是按我們的行為，乃是按照祂的旨意和恩典；這恩典是萬古之先，在基督耶穌裡賜給我們的。」（〈提摩太後書〉1: 9）從林布蘭特晚年的處境來看，保羅的宗教經驗必然讓他對人生行路與信仰內涵之間的關係，有許多細思沉吟的空間。

從現存史料與林布蘭特的作品來綜觀其一生，可以想見，在內心深處，林布蘭特應該深深覺得，自己也像保羅一樣是個「罪人」。他一輩子牽扯進二十五件左右的司法案件；從當時人對他的批評來看，他也稱不上具有令人稱道的道德風範。從年少時，林布蘭特就勇敢地選擇了藝術創作這條路，而且也的確在相當年輕的時候就意氣飛揚、名利雙收。然而，元配撒絲琪雅過世後，不善理財的個性讓他從此吃足了苦頭。在家庭生活上，他的元配以及後來長年同居的伴侶翰潔琪耶都享年不長，也都比他早離開人世。林布蘭特一共有過五個孩子，其中有三個在襁褓中就

過世；唯一的獨子提圖斯雖然有幸長大成人，但最後仍讓他嚐到白髮人送黑髮人的悲哀。提圖斯過世後七個月，新寡的媳婦抹大拉 (Magdalena) 產下遺腹女蒂提雅 (Titia)。林布

蘭特在孫女出生後不到五個月就與世長辭了。他過世後兩週，他的媳婦抹大拉也隨之過世。在他生命最後幾年，還與他維持真摯情誼的是戴克 (Jeremias de Decker, 1609–1666)，一位追求默觀冥想的喀爾文教派詩人。

中晚年的滄桑，讓林布蘭特從自己生命深處體會到使徒保羅對他個人真正象徵的意義——保羅本身不僅是上帝救贖的最佳範例，從《新約聖經》收錄的保羅書信來看，保羅經常提到自己的軟弱與過失，並藉此來闡明基督恩典與救贖的真義（〈羅馬書〉5:6–21）。這對越來越深刻體會人生行路艱難的林布蘭特而言，給了他許多啟示與勇氣。如果我們將上述這幅《扮裝成使徒保羅的自畫像》（圖93）與他 1627 年所畫的《獄中的使徒保羅》（圖94）拿來相比，就可以清楚看出，晚年的林布蘭特如何從個人生命情感出發，深刻體會到保羅對他所代表的意義已經與年輕時候大不相同了。

從表現風格來看，《扮裝成使徒保羅的自畫像》這幅畫藉由素樸的形式與筆調，簡潔

圖 94　Rembrandt.《獄中的使徒保羅》(*The Apostle Paul in Prison*). 1627. Oil on panel, 72.8 × 60.2 cm. Stuttgart, Staatsgalerie.

地表達出林布蘭特晚年內心的自我省視。他以四分之三正面的角度面對畫外觀者，坦率地將自己感知到的心靈存在狀況刻劃出來。表面上，他的眼神向外望；實際上，卻是深刻地往自己內心深處搜尋。他額頭層層的皺紋以及略帶無奈、緊抿的嘴唇，也相當耐人尋味。比較他生平第一幅較大尺寸的單人畫像《獄中的使徒保羅》，強調保羅雖然身陷囹圄，卻仍努力將自己從上帝啟示所感知到的福音奧祕寫出來，以便鼓舞基督徒更加堅定自己跟隨耶穌的腳步（〈以弗所書〉6: 20; 3: 1–13）。這種充滿自我期許、勇往直前的奮勇樂觀，也可從林布蘭特筆下所描繪的保羅牢房看出。這個原本因禁他的房間並非陰暗憂傷的角落，而是被明亮和煦的上帝之光所照耀。從另一方面來看，照亮這一室昏暗的溫暖光芒，也象徵著基督徒應在信仰裡努力活出來的光明，如同保羅在羅馬被囚時，寫給以弗所地方的基督徒所言:「從前你們是暗昧的，但如今在主裡面是光明的，行事為人就當像光明的子女。光明所結的果子就是一切

良善、公義、誠實」（〈以弗所書〉5: 8–9）。

《扮裝成使徒保羅的自畫像》這幅畫指明畫中人物就是保羅的符號象徵 (attributes)，是他手中拿的《聖經》以及夾在他腋下的劍。這幅畫裡的《聖經》是象徵《新約》所收錄的幾封保羅寫的書信，它們是耶穌受難後，闡述耶穌教誨、並讓基督信仰開展出恢弘神學格局的最主要文獻經典。林布蘭特／保羅手上的《聖經》攤開來，面對畫外觀者，似乎有意藉此闡明自己一生努力獻身的目標。與此相呼應的，還有夾在保羅腋下、靠近心房的那把劍。從現代藝術史研究來看，「劍」在此處比較不是指象徵保羅殉難時將他斬首的刑具（因為保羅是羅馬帝國公民，不適用釘死十字架這種慘無人道的酷刑，所以相傳他是被斬首而殉難的），而是代表上帝的真理與聖靈的守護，如保羅在〈以弗所書〉所言:

　　拿著聖靈的寶劍，就是上帝的道；靠著聖靈，隨時多方禱告祈求；並要在

此警醒不倦，為眾聖徒祈求，也為我祈求，使我得著口才，能以放膽開口講明福音的奧祕（我為這福音的奧祕作了帶鎖鍊的使者），並使我照著當盡的本分放膽講論。（〈以弗所書〉6: 17b–20）

林布蘭特雖然在這幅扮裝成保羅的自畫像裡，深切表露出自己邁入晚年，日益渴求上帝恩典守護的個人心願；但是，在另一方面，他也藉此檢視自己這一生真正的存在意義：他不是靠闡釋任何教派的教義而一生衣食無憂〔Ernst van de Wetering 特別引用保羅在〈哥林多前書〉(3: 4–8, 21–22) 告誡初代基督徒不可分黨結派的話，來解釋林布蘭特之所以特別認同保羅，有部分原因也是希望透過保羅反對基督徒各逞己是的態度來表明自己的宗教立場 (Wetering 2006: 32)〕；他也不是靠外在行為無可指責的道德風範來贏得時人愛戴。反之，在人生的路上，他意氣風發過，但也深深嚐到寂寞離索的苦味。在宗教

信仰急遽更嬗、不同教派各逞其是的年代，他也以自己的一生深切去探尋基督信仰對他個人生命所代表的真實意涵。在看見自己軟弱的同時，他將過去洋溢廟堂之美的基督教藝術轉化為深切表現人生真實況味的心靈告白。林布蘭特的畫作不以優雅、甜美的風格取勝；反之，他是憑著與生俱來的藝術直覺，敏銳地刻劃出人類靈魂深處真真實實的感受。他很早就享有盛名，但是中晚年卻越形窮困潦倒。這樣遍嚐人生滋味的生命，是苦澀的生命。但是對此，林布蘭特選擇誠實面對，並沒有在藝術表達上加以美化虛飾。也正因為他的坦白真實，結果深刻改寫了歐洲宗教藝術的風貌。

在行事為人上，林布蘭特雖然不是毫無爭議的人；但是作為一位認真面對創作的藝術家，不管他的人生境遇為何，別人對他的評價為何，他始終不曾放下畫筆、離開畫架，更始終不曾改變嚴肅面對藝術創作所需的真誠態度。這樣忠於創作的生命，尤其可以從他最後二十年所畫的自畫像大多是描繪正在

圖 95　Rembrandt.《自畫像》(*Self-Portrait*).
c. 1660. Oil on canvas, 114.3 × 94 cm.
London, Kenwood House.

埋首創作的自己（圖95）清楚看出。

　　從另外一方面來說，想要認識一位藝術家，也可以從他終生反覆創作的特定主題，縱深地來透視他潛意識裡不經意流露出來的思想情感。林布蘭特早年立志作為「歷史典故畫畫家」，以繪製《聖經》故事奠定自己在荷蘭藝術史的地位。然而，在他表現過的許多《聖經》題材裡，他自始至終不斷尋思再創的主題，其實是當時藝術市場與新教文化不太觸及的一個題材──「西面 (Simeon) 在聖殿裡抱著聖嬰」，這是記載於〈路加福音〉第 2 章的故事。根據摩西的律法，生產後的婦人要居家休養四十天。四十天滿了之後，婦人要上聖殿，將新生嬰兒與一隻羊羔（經濟情況好的），或是兩隻斑鳩╱雛鴿（經濟情況不好的）交給祭司，以便獻給耶和華。就在約瑟與馬利亞將耶穌帶往耶路撒冷聖殿，準備將他獻給耶和華時，他們在聖殿裡遇到一位年邁的長者──西面。西面一邊抱起耶穌，一邊充滿感恩之情地說出他對上帝救恩的讚頌。〈路加福音〉的記載如下：

　　　　在耶路撒冷有一個人，名叫西面；這人又公義又虔誠，素常盼望以色列的安慰者來到，又有聖靈在他身上。他得了聖靈的啟示，知道自己未死以前，必看見主所立的基督。他受了聖靈的

感動，進入聖殿，正遇見耶穌的父母抱著孩子進來，要照律法的規矩辦理。西面就用手接過他來，稱頌神說：

主啊！如今可以照你的話，

釋放僕人安然去世；

因為我的眼睛已經看見你的救恩——

就是你在萬民面前所預備的：

是照亮外邦人的光，

又是你民以色列的榮耀。

孩子的父母因這論耶穌的話就希奇。西面給他們祝福，又對孩子的母親馬利亞說：「這孩子被立，是要叫以色列中許多人跌倒，許多人興起；又要作毀謗的話柄，叫許多人心裡的意念顯露出來；你自己的心也要被刀刺透。」又有女先知，名叫亞拿，是亞設支派法內力的女兒，年紀已經老邁，從作童女出嫁的時候，同丈夫住了七年就寡居了，現在已經八十四歲，並不離開聖殿，禁食祈求，晝夜事奉神。正當那時，她進前來稱謝神，將孩子的事對一切盼望耶路撒冷得救贖的人講說。（〈路加福音〉2: 25–38）

在傳統的天主教繪畫裡，有關西面與聖嬰的主題通常稱為《帶聖嬰到聖殿》（圖96），強調的是馬利亞遵照摩西規定的禮儀，帶著聖嬰到聖殿，好將耶穌獻給上帝。然而，從林布蘭特根據這個主題所創造出的一系列作品來看，這個禮儀本身並非他有興趣刻劃的重點。反之，我們可以看到，不同生命階段裡的林布蘭特藉著「西面在聖殿裡抱著聖嬰」這個故事，從不同面向刻劃了西面與聖嬰、西面與馬利亞以及約瑟、西面與祭司、西面與上帝、西面與女先知亞拿、西面與聖靈……等等的互動關係。換句話說，透過西面與聖嬰這個主題，林布蘭特用畫筆豐富多元地探討了人與人之間、人與神之間、人與宗教傳統、人與教會公權力之間……諸多的問題。

當林布蘭特還只是一位萊頓年輕畫家時，他就以《西面在聖殿裡抱著聖嬰》（圖97）這個題材創作出他早年的傑作之一。在這幅

圖 96　Ambrogio Lorenzetti.《帶聖嬰到聖殿》
(*Presentation in the Temple*).
c. 1340. Tempera on wood, 257 × 168 cm.
Florence, Galleria degli Uffizi.

圖 97　Rembrandt.《西面在聖殿裡抱著聖嬰》(*Simeon with the Christ Child in the Temple*).
c. 1627/1628. Oil on panel, 55.5 × 44 cm.
Hamburg, Hamburger Kunsthalle.

畫裡，林布蘭特含蓄地將故事發生的場景放在聖殿裡面某個角落，從左上方窗戶射進來的燦爛陽光象徵上帝的光芒，照亮著正殿殿對馬利亞說話的西面以及他懷抱中的聖嬰。馬利亞張大眼睛，對西面所說有關耶穌未來會經歷之事的話語似乎無法完全領會。但是，她仍順服而專注地傾聽著。約瑟背對著觀者跪在馬利亞身邊，他的頭微微抬高，腰桿挺直，似乎對自己所聽到的一切也感到相當震驚詫異。就在這個既帶有濃濃祝福，卻也坦率預言耶穌未來必須走上艱難道路的時刻，女先知亞拿舉起她的雙手，虔敬地感謝神的救恩降臨人世。她高昂的氣勢賦予西面的談話強而有力的屬靈力量。在這幅畫裡，西面雖然鬚髮盡白，但是他仍穩健有力地用一隻手抱住聖嬰，言談舉止間，仍看得出他具有相當充沛的生命力。

1639 年左右，正值林布蘭特人生最一帆風順的時期，他用精湛的版畫技巧創作了一幅《西面在聖殿裡抱著聖嬰》（圖98）。如同此時人生充滿希望、願景的林布蘭特一樣，

這幅版畫也洋溢著喜樂的氣氛：西面滿心歡喜地將聖嬰迎接到自己懷中擁抱，連亞拿也感受到神恩降臨在這個嬰孩身上的神聖訊息，急忙趕來趨前稱謝祝福。在簇擁圍觀的人群中，林布蘭特刻意用一道自左上角斜照下來的光芒，讓亞拿、馬利亞、聖嬰、西面都浸潤在神光的照耀裡。藉由這個構圖技巧，林布蘭特也凸顯出這幾位主角人物特別具有的神聖性。約瑟手上拿著兩隻雛鴿站在馬利亞背後，身體有一小部分略微隱沒在陰影裡。在這一道發亮的對角線光芒裡，有一隻鴿子飛翔在亞拿的頭上，象徵聖靈降臨，與眾人同在。年邁的亞拿原本走路需要拄著枴杖，然而，在這聖靈充滿的時刻，枴杖對亞拿而言，似乎也沒什麼必要了。喜樂與光明是這幅畫自然而然流露出來的主調。

1654 年左右，林布蘭特與黑爾雀的感情官司還在纏訟中，翰潔琪耶又於 1654 年 6 月被傳喚到教會法庭應訊。而從前一年開始，林布蘭特在聖安東尼大街的房子也開始被原來的賣主催收尚未繳清的餘款。林布蘭特私

圖 98　　Rembrandt.《西面在聖殿裡抱著聖嬰》(*Simeon with the Christ Child in the Temple*).
c. 1639. Etching and drypoint, 21.3 × 29 cm.

領域的生活顯得搖搖欲墜，而官司與法庭卻成為他不得不去面對的現實。在這樣的情境下，他繪製了一幅《西面在聖殿裡抱著聖嬰》（圖99）。在這幅畫面幾乎陷入一片漆黑的版畫裡，最強勢的畫面元素就屬那兩位或坐或立在臺座上的祭司，他們威嚴凜然地要依照摩西律法來舉行將聖嬰獻給耶和華的儀典。

相較於兩位祭司衣冠楚楚，配飾堂皇，跪在他們兩人面前的西面反而顯得和藹而沉靜。西面恭謹地將聖嬰高舉獻上，他的臉部因有上帝的榮光照耀，成為漆黑畫面中最亮點之所在。馬利亞與約瑟則站在西面身後幾步的陰影裡。立在右上方矮牆背後的女先知亞拿，也像馬利亞與約瑟一樣，幾乎要被大環境的

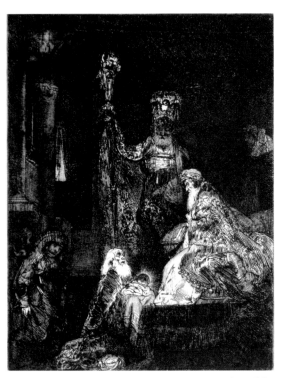

圖 99　　Rembrandt.《西面在聖殿裡抱著聖嬰》
(*Simeon with the Christ Child in the Temple*).
c. 1654. Etching and drypoint, 21 × 16.2 cm.

圖 100　　Rembrandt.《西面在聖殿裡抱著聖嬰》
(*Simeon with the Christ Child in the Temple*).
c. 1669. Oil on canvas, 98 × 79 cm.
Stockholm, Nationalmuseum.

漆黑陰影籠罩住。

在林布蘭特生命的最尾聲,他卻留下一幅精神意境截然不同的《西面在聖殿裡抱著聖嬰》(圖100)。1669 年 10 月 4 日,當林布蘭特閉上雙眼辭世時,這幅畫還留在他的畫架上,尚未全部完成。這幅畫的畫面精簡到只包含西面故事最核心的三個人物——西面、聖嬰與馬利亞,除此之外的元素一律被捨除。畫面的背景雖然暗沉,但是三位主角人物卻浸潤在柔和的光線中,大家的臉部表情都顯得圓潤祥和。畫中年邁西面的雙眼幾乎已經睜不開了,但仍使盡自己所有力氣伸出雙手,一邊小心翼翼地捧著聖嬰,一邊深切而虔誠地合十禱告。西面的視力雖然因年邁而極度衰退;但是,有聖靈與他同在的內心卻在此時看得比他這一生其他時刻都要來得清楚。在此同時,這雙微微顫抖努力懷抱耶穌的手,也成為一雙深切禱告、頌讚感恩的手。林布蘭特藉此將一個人在生命最盡頭,在離開塵世的最後一瞥裡,能夠迎接到來自上帝的光明——真正的光明(〈約翰福音〉1: 9; 8: 12; 12: 46),而不禁由衷發出感恩頌讚的神態精闢入裡地表達了出來。林布蘭特一生獻身視覺藝術,在人生最盡頭,他卻藉著西面幾乎睜不開的雙眼,將自己內心深處難以用筆墨形容的真正的「看見」,用畫筆虔敬而真誠地表現了出來——這也成為他留給世人最後的心靈告白。

結　語

這必朽壞的總要變成不朽壞的，
這必死的總要變成不死的。
　　　　——〈哥林多前書〉15: 53

　　十六、七世紀歐洲各地深受宗教戰爭肆
虐之苦。然而，從 1625 年林布蘭特成為獨立
創作藝術家那一年開始，荷蘭共和國的宗教
氣氛隨著莫里斯親王的辭世，越來越往寬鬆
平和的方向發展。這個新興的國度逐漸走上
各種教派大致上可以和平共處、互不侵犯這
一條路，對當時歐洲其他地區的人而言，是
頗不尋常的。1633 年，一位英國旅客 James
Howell (1593–1666) 就寫下他在荷蘭親眼所
見的現象：

　　　　在我所住的這條街上，教派的種類之

多大概要跟街上房子的數量差不多
了。鄰居們彼此不清楚、但也不在乎
其他鄰居究竟屬於哪一個教派。而他
們私底下舉行禮拜的聚會所，數量也
比教堂來得多。也許這地方的人喜歡
稱自己的國家叫作聯省共和國；但是，
我真的確信，沒有其他地方的居民比
這裡異質性更高。(Van Strien 1989:
148)

　　當然，這樣彼此相安無事的平靜並非打
從一開始就是這樣的。我們記得，1619 年喀
爾文教派內部曾經因為教義論辯，導致抗辯
派被驅逐，弗騰波哈特牧師必須流亡，而當年
促成與西班牙達成〈十二年停戰協定〉的共和
國重臣歐登巴內維爾特被處死……等等不幸

的事件發生。在社會民間生活上，我們也可從當時各教派散發的宣教傳單與小冊子上看出，有不少教義爭執被宣教者與擁護者用文字與簡單的版畫尖銳地提出來互相論戰。而這些早期的傳教宣傳品也或多或少引發了教派信仰不同的鄰居在碰面閒聊時，有時難免擦搶走火成激烈的唇槍舌戰，甚至導致大家捲起袖子來互毆。早期這樣的景象應該並不罕見，所以海牙市政府甚至曾發佈過命令：「街坊鄰居碰在一起時，禁止討論與宗教相關的事宜」(Wijsenbeek-Olthuis 1998: 66)。

林布蘭特有幸在荷蘭宗教與社會氣氛越來越平和開放的時代展開他獨立創作的藝術生涯。從藝術文化史的發展來看，幾乎可以說，所謂十七世紀「荷蘭黃金時代」實在是為林布蘭特而存在的。當然，在另一方面，我們也不要忘記，除了政治力量影響外，荷蘭之所以能走上有別於歐洲其他地區的宗教開放之路，比別人快速收拾好信仰對立所帶來的政治社會不安，在發展國際金融、世界貿易強權的同時，也能成為十七世紀歐洲藝術發展的重要中心，這些也要歸功於荷蘭有不少像林布蘭特這樣的人，對信仰核心價值的重視遠高於對教派歧見的斤斤計較。

從實際生活面來看，林布蘭特生活在一個政治上希望荷蘭社會能夠往基督新教方向發展的歷史環境裡。他的妻子撒絲琪雅以及後來與他長年同居的翰潔琪耶都是喀爾文教派的教友，他的四個孩子也都接受喀爾文教派的嬰兒洗禮；但是，林布蘭特本人並沒有正式成為任何教派的信徒。不管這是出於個人對基督信仰的看法、或是出於他務實精明的「生意頭腦」，林布蘭特時代的荷蘭，的確有不少像他一樣的文化精英選擇不參與教派之間各逞其是的爭議，但也不放棄穩健理性地維護堅守個人主體認知的基本價值。這些因素都讓原本地方自主性相當強烈的荷蘭社會，在比較具有成熟自主意識的公民心理支持下，較為容易去突破信仰爭執的藩籬，社會文化氣氛可以朝向比較柔軟寬和的方向發展。

「人」作為有自我真實感知的個體，而非只屬於國族、社會、教會、文化傳統……

等等集體意識定義下的小螺絲釘，這條路歐洲人從十四世紀開始踏上。經過六百餘年的累積涵養，到如今，對「個體」的尊重成為西方近現代文化之所以能持續推陳出新的關鍵原因之一。著名的瑞士史家雅各·布克哈特 (Jacob Burckhardt, 1818–1897) 在他的史學名著《義大利文藝復興時代的文化》(*Die Kultur der Renaissance in Italien*，第一版 1860，第二版 1869) 曾用一段非常精彩扼要的文字來說明歐洲人走過的這段心路歷程：

> 中古時代，人類自我意識的兩個層面——對外在世界的意識與自我內省的心靈——似乎同時被一層薄紗籠罩住，以致自我意識顯得如在酣夢中，或處在半睡半醒的狀態。這層薄紗是由宗教信仰、兒童期接受的制式教養，以及被灌輸的淺薄偏見，還有虛幻的妄想所織成。隔著這層薄紗往外看，外在世界與過往歷史都染上了神奇迷離的色彩，個人只能透過種族、民族、黨派、組織、家庭以及其他集體形式的框架來理解、認同自我的存在。在義大利，這層薄紗最早被吹搖落地。他們最早以客觀的眼光來看待及處理國家及現實世界所有的事物；但同時，在個人主觀性的尊重上也有強力的發展。人成為具有精神意義的「個人」(geistiges Individuum)，而且也以這樣的方式自我認知。(布克哈特 2007: 170–171)

從這個角度來看林布蘭特，可以比較清楚看出，這一位從來沒有到過義大利，甚至可以說沒有「出過國」的荷蘭人，為何能在歐洲藝術史上開創出十七世紀荷蘭藝術的燦爛輝煌？他的畫作不僅為基督新教藝術點亮了一盞明燈，也成功地吸引了天主教地區具有高度藝術涵養欣賞者的目光。從人生現實面來看，林布蘭特也許沒有把他的人生打造得平順安樂；但是從藝術創造面來看，不管他面對的人生坎坷為何，別人對他的評價為

何，他對藝術創作的執著與真誠、專注與敢於想像創新，這些都是他經歷過許多人生的滄桑與難堪後，一生努力創作的辛苦結晶最終還是能流傳千古，不斷為世界各地藝術愛好者珍惜欣賞的最主要原因。

十九世紀、二十世紀初的林布蘭特學者受到浪漫主義國族文化思維的影響，將林布蘭特視為基督新教藝術的開創者；並且從這個角度出發，強調林布蘭特宗教繪畫的特質之一，就是忠實地依據《聖經》經文來作畫。也就是說，林布蘭特的繪畫反映出他對馬丁路德所提倡「唯《聖經》是從」教義的深切回應。在這方面，林布蘭特的貢獻當然有它不可忽視之處。舉例來說，在本書〈荷蘭 vs. 義大利〉有一幅拉斯特曼所畫的單色油畫 (grisaille)《亞伯拉罕獻祭獨子以撒》(圖13)。在這幅畫裡，亞伯拉罕手上拿的是一把劍。從這裡我們可以看出，一生信奉天主教的拉斯特曼是根據天主教自中古以來所使用的拉丁文《通行本聖經》(Vulgate) 來繪製這幅畫。因為《通行本聖經》在〈創世記〉第 22 章第

6 節這一句經文的翻譯上，將亞伯拉罕手上拿的「刀」(knife) 誤譯為拉丁文的「劍」(gladius)。然而，在馬丁路德翻譯《聖經》為德文時，便將這個錯誤糾正過來，將之改譯為 "Messer" (刀子)。1635 年林布蘭特所畫的《亞伯拉罕獻祭獨子以撒》(圖101)，就將亞伯拉罕原本手上拿的東西改畫成一把短刀。

究極而言，林布蘭特並非插畫型的畫家，只在乎是否忠實地將《聖經》故事原意用圖畫的方式表現出來。整體而言，林布蘭特真正感興趣的是，如何讓《聖經》所記載的各樣「人」與「事」，透過他的藝術創作，將之具象化為人類存在的各種情狀，並且用他獨到的線條與色彩加以表現出來。透過這些「人」在《聖經》故事裡的遭遇，林布蘭特窮盡一生之力努力去探討人與人、人與耶穌、人與上帝、人與聖靈、人與自我之間微妙又多變化的關係。

從這個角度重新來認識林布蘭特的宗教藝術，我們還可以進一步說：與其說林布蘭特是一位技藝精湛的畫家，不如說他是一位

導演兼演員型的畫家。他相當擅長細膩地觀察各種情狀下幽微卻耐尋味的人性；也喜歡從自己多風波的生命經歷裡，敏銳地去挖掘

圖 101　　Rembrandt. 《亞伯拉罕獻祭獨子以撒》(*Sacrifice of Isaac*).
1635. Oil on canvas, 193.5 × 132.8 cm.
St. Petersburg, Hermitage.

人生百態，並且進行別人不敢觸碰到那麼深刻層次的心靈探索。透過他的線條與用色、人物表情與造型，他將自己的畫布化身為具有強烈戲劇效果的舞臺，並從導演的立場(有時也親自上場擔綱演出)，帶領觀眾走入他苦心經營、同時卻也洋溢著宗教直觀的藝術世界。在這個世界裡，有時他以精彩入裡的對角戲、有時他以氣氛詭譎懸宕的大型舞臺劇、有時他也以寂寥靜默的獨白演出，豐富多變化地呈顯出人類生命存在的萬般情狀。透過他的畫筆，他企圖以藝術來感發觀者對各種人生情狀產生更深入細膩的同情與瞭解。在這個部分，只要對歐洲藝術史有較深入認識的人都會承認，林布蘭特的畫筆具有絕大部分畫家難以企及的情感／情緒表達力：不僅在表現人的心靈狀態上，林布蘭特有獨到的功力；在表現動物（圖102）、風景（圖103），以及其他各種事物上，林布蘭特的畫筆也讓世間萬物擁有別的藝術家作品裡少見的情感／情緒感染力。

正因為林布蘭特在宗教藝術創作上，真

圖 102　　Rembrandt.《大象素描》(*An Elephant*).
1637. Black chalk drawing, 23 × 34 cm.
Vienna, Albertina.

圖 103　　Rembrandt.《三棵樹》(*Landscape with three trees*).
1643. Etching, 21.3 × 27.9 cm.

正在意的是去探討「人」與「信仰」之間的互動關係,而非局限於特定教派教義的闡發,因此,他尋找創作靈感的來源就顯得相當不拘一格。透過近幾十年來一些重要藝術史學者的研究,我們越來越明白,林布蘭特在有關《聖經》題材的宗教藝術創作上,除了喜歡表現他個人研讀《聖經》獨有的體會外,在十七世紀荷蘭對《舊約聖經》歷史文化產生濃厚興趣的文化環境影響下,林布蘭特也像他的老師拉斯特曼一樣,經常參考《猶太

民族古代文化史》這種具有上古經典價值的書籍。相當多的時候,他也從過去的圖像傳統以及象徵符號中,尋找各種創作靈感來加以轉化。在前人畫作精華的汲取上,林布蘭特也不會去區分是天主教還是基督新教畫家所留下來的作品。因為他有足夠的敏銳與才氣,在維持自己創作自主性與兼顧委製者信仰感受之間,去尋找出適切的平衡點。然而,這並不是說,林布蘭特宗教藝術的成功之處是在於他是折衷主義者。相反地,林布蘭特

的《聖經》繪畫之所以能成為歐洲藝術史研究特別值得單獨拿出來探討的課題，正在於他從來就不是一位只會依照委製者意願來創作的畫家。透過林布蘭特與《聖經》題材相關的創作，我們看到一位活生生的「人」，一位對自己才氣深有自覺的「藝術家」，用他實實在在的感知與思維來和自己當下所處的時空環境真摯坦率地在對話。

出於對創作的追尋與執著，面對自己真有興趣探索的題材時，林布蘭特往往盡情放手一搏，不把大環境的禁忌與外界的批評放在心上。舉例來說，在本書〈「藝術」與宗教〉我們提到 1654–1656 年，當林布蘭特財務狀況亮起紅燈時，他仍專心地臨摹印度蒙兀兒王朝的宮廷繪畫（圖4），並於 1656 年據此創作了一幅版畫《亞伯拉罕接待上主與兩位天使》（圖6）。從喀爾文教義的觀點來看，這幅版畫如果不是太「天主教」了，就是已經違反摩西曾經轉達的上帝誡律：「你們不可作什麼神像與我相配」（〈出埃及記〉20: 23）。因為林布蘭特在這幅版畫裡，具體地將耶和華

刻劃成一位慈祥和藹、長髯垂胸的老者。這樣的作法也已經違背喀爾文可以接受視覺圖像繪製耶穌受難像，但是不能接受耶和華上帝被具象化表現的教義。然而對林布蘭特而言，這樣的創作就像他將自己的兒子提圖斯扮裝成聖方濟，並以此為他繪製畫像一樣，在他個人的創作探索裡，並沒有去顧慮「越界」問題可能在現實層面所帶來的爭議與困擾。

其實正是這樣的林布蘭特，讓我們從他身上看到一個跳脫宗教戰爭陰影的荷蘭藝術家活生生的存在樣貌，也讓我們看到荷蘭黃金時代文化何以能夠快速丟開「破壞宗教圖像風暴」所帶來的猶疑不安。在政治歸屬問題邊走邊解決的動盪年代裡，荷蘭卻在視覺藝術創造上，有幸擁有像林布蘭特這樣奮發強健的心靈。在歐洲人對基督教藝術發展前景有些躊躇、不知所措的時刻，這樣真誠而執著面對藝術文化創造的靈魂，有著務實寬和的宗教氣氛支持，在過去精緻文化傳統不太深厚的荷蘭，獨領風騷地走出一條新的康莊大道。

中外譯名對照表

Albrecht II　亞伯特二世

Anslo, Cornelis Claesz.　昂斯絡

Ashkenazi Jews　阿須肯納吉猶太人

Bloemaert, Abraham　布祿馬爾特

van den Bosch, Charles　查理・波許

Buytewech, Willem　伯伊特維希

Calvin, John　喀爾文

Charles I of England　查理一世

de Decker, Jeremias　戴克

Descartes, René　笛卡兒

Dircks, Geertje　黑爾雀

Dordrecht, the Synod of　多德瑞西特宗教大會

Dürer, Albrecht　杜勒

van Dyck, Anthony　安東尼・凡戴克

Erasmus, Desiderius　伊拉思謨斯

Frederik Hendrik of Nassau, Prince of Orange
　腓特烈・亨利親王

van Heemskerck, Marten　漢思克爾克

Hoefnagel, Joris　胡夫納赫爾

Homer　荷馬

de Gheyn, Jacques II　傑克斯・海恩二世

van Honthorst, Gerrit　洪托斯特

Huygens, Christiaan　克里斯提安・惠更斯

Huygens, Constantijn　君士坦丁・惠更斯

Josephus, Flavius　約瑟夫

à Kempis, Thomas　托瑪斯・坎皮斯

Lastman, Pieter　彼得・拉斯特曼

Lievens, Jan　約翰・李文斯

van Leyden, Lucas　路卡斯・萊頓

Luther, Martin　馬丁路德

Maurice of Nassau, Prince of Orange　莫里斯親
　王

de'Medici, Cosimo II　柯西莫・梅迪西二世

Menasseh ben Israel　瑪拿西・本・以色列

引用與參考書目

中文書目

布克哈特 2007

 布克哈特 (Jacob Burckhardt) 著，花亦芬譯註，《義大利文藝復興時代的文化——一本嘗試之作》(*Die Kultur der Renaissance in Italien. Ein Versuch*)，臺北：聯經出版事業有限公司，2007 年。

花亦芬 2001

 花亦芬，〈跨越文藝復興女性畫像的格局——《蒙娜麗莎》的圖像源流與創新〉，《臺大文史哲學報》55 期（2001 年 11 月）（臺北：國立臺灣大學文學院），頁 77–130。

花亦芬 2002

 花亦芬，〈「殘軀」——藝術創作的源頭活水：Torso Belvedere 對米開朗基羅的啟發與影響〉，《人文學報》26 期（2002 年 12 月）（中壢：國立中央大學文學院），頁 143–211。

花亦芬 2005

 花亦芬，〈對耶穌不離不棄的女人——從《抹大拉的馬利亞》談女性身體與宗教圖像觀視之間的問題〉，《婦研縱橫》74 期（2005 年 4 月）（臺北：國立臺灣大學性別研究室），頁 15–30。

花亦芬 2006a

花亦芬，〈聖徒與醫治——從 St. Anthony 與 St. Sebastian 崇拜談西洋藝術史裡的「宗教與醫療」〉，《古今論衡》14 期（2006 年 5 月）（臺北：中央研究院歷史語言研究所），頁 3–26。

花亦芬 2006b

花亦芬，《藝術與宗教——義大利十四至十七世紀黃金時期繪畫特展圖錄》，臺北：輔仁大學，2006 年。

花亦芬 2007a

花亦芬，〈視覺感知・宗教經驗・性別言說——從宗教改革前後德意志視覺圖像對「耶穌寶血」的表達談起〉，《文資學報》3 期（2007 年 4 月）（臺北：國立臺北藝術大學文資學院），頁 1–35。

花亦芬 2007b

花亦芬，〈圖像史料與圖像語言——從「東方三王朝拜聖嬰」談基督教圖像語意在中古與文藝復興時代的轉化〉，《故宮文物月刊》290 期（2007 年 5 月）（臺北：故宮博物院），頁 42–57。

張淑勤 2005

張淑勤，《低地國（荷比盧）史——新歐洲的核心》，臺北：三民書局，2005 年。

外文書目

Adams 1998

Rembrandt's Bathsheba Reading King David's Letter, ed. Ann Jensen Adams, Cambridge: Cambridge University Press, 1998.

Alpers 1998

Svetlana Alpers, "The Painter and the Model", in *Bathsheba Reading King David's Letter*, ed. Ann Jensen Adams, Cambridge: Cambridge University Press, 1998, pp. 147–159.

Amsterdam/London 2000–2001

Rembrandt the Printmaker, ed. Erik Hinterding, Ger Luijten and Martin Royalton-Kisch, exh. cat. of Rijksmuseum, Amsterdam and the British Museum, London, 2000–2001.

Amsterdam 2006

Rembrandt-Caravaggio, exh. cat. of Rijksmuseum Amsterdam and Van Gogh Museum Amsterdam, 2006.

Bal 2006

Mieke Bal. *Reading Rembrandt. Beyond the Word-Image Opposition*, Amsterdam University Press, Amsterdam Academic Archive, 2006.

Benesch 1956

Otto Benesch, "Worldly and Religious Portraits in Rembrandt's Late Art", *The Art Quarterly*, 1956: 334–355.

Berlin 2006

Rembrandt. Genie auf der Suche, exh. cat. of Gemäldegalerie, Staatliche Museen zu Berlin, 2006.

Bonn 1999

Hochrenaissance im Vatikan. Kunst und Kultur im Rom der Päpste I, 1503–1534, exh. cat. of Kunst-und Ausstellungshlle der Bundesrepublik Deutschland, 1999.

Bouwsma 1988

William J. Bouwsma, *John Calvin. A Sixteenth-Century Portrait*, Oxford: Oxford

University Press, 1989.

Braght

Thieleman J. van Braght, *Martyrs Mirror. The Story of Seventeen Centuries of Christian Martyrdom, from the Time of Christ to A.D. 1660*, Scottdale, Pennsylvania: Herald Press, 1938.

Busch 1977

Werner Busch, "Zur Rembrandts Anslo- Radierung", *Oud Holland* 86 (1971): 196–199.

Carroll 1998

Margaret D. Carroll, "Uriah's Gaze", in *Rembrandt's Bathsheba Reading King David's Letter*, ed. Ann Jensen Adams, Cambridge: Cambridge University Press, 1998, pp. 159–175.

Chapman 1990

H. Perry Chapman, *Rembrandt's Self- Portraits. A Study in Seventeenth-Century Identity*, Princeton: N. J.: Princeton University Press, 1990.

Corpus

A Corpus of Rembrandt Paintings, ed. Josua Bruyn, Bob Haak and S. H. Levie et al., 5 vols. The Hague: Nijhoff, 1982– (Stichting Foundation Rembrandt Project).

Corvey-Berlin 2006

Rembrandt. Ein Virtuose der Druckgraphik, exh. cat. of Museum Höxter-Corvey, Schloß Corvey and Kupferstichkabinett, Staatliche Museen zu Berlin, 2006.

Creppell 2003

Ingrid Creppell, *Toleration and Identity. Foundations in Early Modern Thought*, New

York and London: Routledge, 2003.

Deursen 1991

A. T. van Deursen, *Plain Lives in a Golden Age. Popular Culture, Religion and Society in Seventeenth-Century Holland*, Cambridge: Cambridge University, 1991.

Dunn 1979

Richard S. Dunn, *The Age of Religious Wars, 1559–1715*, second edition, London and New York: W. W. Norton & Company, 1979.

Dürer 1979

Albrecht Dürer, *Die drei großen Bücher von Albrecht Dürer*, mit einem Nachwort und Erläuterungen von Horst Appuhn, Dortmund: Harenberg Kommunikation, 1979.

Dyrness 2004

William A. Dyrness, *Reformed Theology and Visual Culture. The Protestant Imagination from Calvin to Edwards*, Cambridge: Cambridge University Press, 2004.

Essen 1997

Pieter Breughel der Jüngere–Jan Brueghel der Ältere: Flämische Malerei um 1600. Tradition und Fortschritt, exh. cat. of Kulturstiftung Ruhr, Villa Hügel Essen, 1997.

Feld 1989

Edward Feld, "Spinoza the Jew", *Modern Judaism* 9, 1 (1989): 101–119.

Frijhoff 1997

Willem Frijhoff, "Dimensions de la coexistence confessionnelle", in *The Emergence of Tolerance in the Dutch Republic*, ed. C. Berkvens-Stevelinck, J. Israel, and G. H. M. Posthumus Meyjes, Leiden/New York/Cologne: Brill Academic Publishers, 1997, pp.

213–237.

Frijhoff 2002

Willem Frijhoff, "Religious toleration in the United Provinces: from 'case' to 'model'", in *Calvinism and Religious Toleration in the Dutch Golden Age*, ed. R. Po-chia Hsia and Henk van Nierop, Cambridge: Cambridge University Press, 2002, pp. 27–52.

Frugoni 1988

Chiara Frugoni, *Pietro und Ambrogio Lorenzetti*, Florence: Scala, 1988.

Gerson 1961

H. Gerson (ed), *Seven Letters by Rembrandt*, The Hague: L. J. C. Boucher, 1961.

Goffen 1997

Rona Goffen, *Titian's Women*, New Haven and London: Yale University Press, 1997.

Golahny 2003

Amy Golahny, *Rembrandt's Reading. The Artist's Bookshelf of Ancient Poetry and History*, Amsterdam: Amsterdam University Press, 2003.

Grell and Scribner 1996

Tolerance and Intolerance in the European Reformation, ed. Ole Peter Grell and Bob Scribner, Cambridge: Cambridge University Press, 1996.

Haak 1969

Bob Haak, *Rembrandt. Sein Leben, sein Werk, seine Zeit*, Köln: Verlag M. DuMont Schauberg, 1969.

Haak 1996

Bob Haak, *Das Goldene Zeitalter der holländischen Malerei*, Cologne: DuMont

Buchverlag, 1996.

Hamburg 2006

Pieter Lastman—In Rembrandts Schatten?, exh. cat. of Hamburger Kunsthalle, 2006.

Held 1964

Julius S. Held, "Rembrandt and the Book of Tobit", reprinted in idem., *Rembrandt Studies*, Princeton, N. J.: Princeton University Press, 1991, pp. 118–143.

Holt 1982

A Documentary History of Art, ed. Elizabeth Gilmore Holt, vol. II. Princeton, N. J.: Princeton University Press, 1982.

Hsia and Nierop 2002

Calvinism and Religious Toleration in the Dutch Golden Age, ed. R. Po-chia Hsia and Henk van Nierop, Cambridge: Cambridge University Press, 2002.

Hsia 2006

A Companion to the Reformation World, ed. R. Po-chia Hsia, Oxford: Blackwell, Publishing, 2006.

Israel 1995

Jonathan I. Israel, *The Dutch Republic. Its Rise, Greatness, and Fall, 1477–1806*, Oxford: Oxford University Press, 1995.

Israel 1997

Jonathan I. Israel, "The Intellectual Debate about Toleration in the Dutch Republic", in *The Emergence of Tolerance in the Dutch Republic*, ed. C. Berkvens-Stevelinck, J. Israel and G. H. M. Posthumus Meyjes, Leiden/New York/Cologne: Brill Academic Publishers,

1997, pp. 3–36.

Kaplan 2002

Benjamin J. Kaplan, "'Dutch' religious tolerance: celebration and revision", in *Calvinism and Religious Toleration in the Dutch Golden Age*, ed. R. Po-Chia Hsia and Henk van Nierop, Cambridge: Cambridge University Press, 2002, pp. 8–26.

LCI

Lexikon der christlichen Ikonographie, 7 vols. Freiburg im Breisgau, 1968–1976.

London 1989

Leonado da Vinci, Artist, Scientist, Inventor, exh. cat. of Hayward Gallery, London, 1989.

London 1992

Drawings by Rembrandt and his Circle, ed. Martin Royalton-Kisch, exh. cat. of the British Museum, 1992.

Manuth 1993–1994

Volker Manuth, "Denomination and Iconography: The Choice of Subject Matter in the Biblical Painting of the Rembrandt Circle", *Simiolus* 22, 4 (1993–1994): 235–252.

Manuth 2006

Volker Manuth, "Mit Verlaub, bist du Mennonit, Papist, ARminianer order Geuse? KUnst und Konfession bei Rembrandt", in *Rembrandt. Genie auf der Suche*, exh. cat. of Gemäldegalerie, Staatliche Museen zu Berlin, 2006, pp. 51–63.

Münster 1994

Im Lichte Rembrandts. Das Alte Testament im Goldenen Zeitalter der niederländischen Kunst, ed. Christian Tümpel, exh. cat. of Westfälisches Landesmuseum, Münster, 1994.

Nadler 2003

Steven Nadler, *Rembrandt's Jews*, Chicago and London: The University of Chicago Press, 2003.

Parker 2006

T. H. L. Parker, *John Calvin. A Biography*, Louisville and London: Westminster John Knox Press, 2006.

Prak 2005

Maarten Prak, *The Dutch Republic in the Seventeenth Century*, Cambridge: Cambridge University Press, 2005.

Pollmann 2002

Judith Pollmann, "The Bond of Christian piety: the individual practice of tolerance and intolerance in the Dutch Republic", in *Calvinism and Religious Toleration in the Dutch Golden Age*, ed. R. Po-Chia Hsia and Henk van Nierop, Cambridge: Cambridge University Press, 2002, pp. 53–71.

Rembrandt—Drawings and Etchings

Rembrandt: The Master and his Workshop/Drawings and Etchings, ed. Holm Bevers, Peter Schatborn and Barbara Welzel, New Haven and London: Yale University Press, 1991.

Rembrandt—Paintings

Rembrandt: The Master & his Workshop/Paintings, ed. Christopher Brown, Jan Kelch and Pieter van Thiel, New Haven and London: Yale University Press, 1991.

Rembrandt—Zeichnungen

Rembrandt. Die Zeichnungen im Berliner Kupferstichkabinett. Kritischer Katalog, exh. cat. of Kupferstichkabinett–Staatliche Museen zu Berlin, 2006.

Rowen 1990

Herbert H. Rowen, *The Princes of Orange. The Stadholders in the Dutch Republic*, Cambridge: Cambridge University Press, 1990.

Scallen 1999

Catherine B. Scallen, "Rembrandt's Reformation of a Catholic Subject: The Penitent and the Repentant Saint Jerome", *Sixteenth Century Journal* 30, 1 (1999): 71–88.

Schama 1987

Simon Schama, *The Embarrassment of Riches. An Interpretation of Dutch Culture in the Golden Age*, New York: Vintage Books, 1987.

Schama 1999

Simon Schama, *Rembrandt's Eyes*, New York: Alfred A. Knopf, 1999.

Schwartz 1991

Gary Schwartz, *Rembrandt. His Life, His Paintings*, London: Penguin Books, 1991.

Schwartz 2006

Gary Schwartz, *The Rembrandt Book*, New York: Abrams, 2006.

Shell 1991

Marc Shell, "Marranos (Pigs), or from Coexistence to Toleration", *Critical Inquiry* 17, 2 (1991): 306–335.

Slive 1988

Seymour Slive, *Rembrandt and His Critics 1630–1730*, New York: Hacker Art Books,

1988.

Sluijter 2006

Eric Jan Sluijter, *Rembrandt and the Female Nude*, Amsterdam: Amsterdam University Press, 2006.

Van Strien 1989

B. D. Van Strien, *British Travelers in Holland during the Stuart Period*, Dissertation Amsterdam, 1989.

Tümpel 1969

Christian Tümpel, "Studien zur Ikonographie der Historien Rembrandts. Deutung und Interpretation der Bildinhalte", *Nederlands Kunsthistorisch Jaarboek* 20 (1969): 107–198.

Tümpel 1977

Christian Tümpel, *Rembrandt, mit Selbstzeugnissen und Bilddokumenten*, Reinbek bei Hamburg: Rowohlt Taschenbuch Verlag, 1977.

Tümpel 1994

Christian Tümpel, "Die Rezeption der *Jüdischen Altertümer* von Flavius Josephus in den holländischen Historiendarstellungen des 16. und 17. Jahrhunderts," in *Im Lichte Rembrandts. Das Alte Testament im Goldenen Zeitalter der niederländischen Kunst*, ed. Christian Tümpel, exh. cat. of Westfälisches Landesmuseum, Münster, 1994, pp. 194–206.

Tümpel 1994a

Christian Tümpel, "Die alttestamentliche Historienmalerei im Zeitalter Rembrandts", in *Im Lichte Rembrandts. Das Alte Testament im Goldenen Zeitalter der niederländischen*

Kunst, ed. Christian Tümpel, exh. cat. of Westfälisches Landesmuseum, Münster, 1994, pp. 8–23.

Tümpel 2006

Christian Tümpel, "Rembrandt's Ikonographie: Tradition und Erneuerung", in *Rembrandt. Genie auf der Suche*, exh. cat. of Gemäldegalerie, Staatliche Museen zu Berlin, 2006, pp. 105–127.

Venice-Washington 1990–1991

Titian. Prince of Painters, exh. cat. of Palazzo Ducale Venice and National Gallery of Art Washington, 1990–1991.

Voolen 1994

Edward van Voolen, "Juden im Amsterdam Rembrandts", in *Im Lichte Rembrandts. Das Alte Testament im Goldenen Zeitalter der niederländischen Kunst*, ed. Christian Tümpel, Munich and Berlin: Klinkhardt und Biermann, 1994, pp. 207–218.

Warnke 1985

Martin Warnke, *Cranachs Luther. Entwürfe für ein Image*, Stuttgart: Fischer Taschenbuch Verlag, 1985.

Warnke 2006

Matin Warnke, *Rubens. Leben und Werk*, Köln: DuMont Literatur und Kunst Verlag, 2006.

Washington 1990

Van Dyck Paitings, exh. cat. of National Gallery of Art, Washington, 1990–1991.

Westermann 1996

Mariët Westermann, *The Art of the Dutch Republic, 1585–1718*, London: Calmann and King, Ltd., 1996.

Westermann 2000

Mariët Westermann, *Rembrandt*, London and New York: Phaidon Press, 2000.

Westermann 2002

Mariët Westermann, "After Iconography and Iconoclasm: Current Research in Netherlandish Art, 1566–1700", *Art Bulletin* 84, 2 (2002): 351–372.

Wetering 2006

Ernst van de Wetering, "Rembrandt, eine Biographie", in *Rembrandt. Genie auf der Suche*, exh. cat. of Gemäldegalerie, Staatliche Museen zu Berlin, 2006, pp. 21–49.

White 1988

Christopher White, *Peter Paul Rubens*, Stuttgart and Zürich: Besler, 1988.

Whiston 1999

The New Complete Works of Joserphus, translated by William Whiston, commentary by Paul L. Maier. Grand Rapids: Kregel Publications, 1999.

Wijsenbeek-Olthuis 1998

Th. Wijsenbeek-Olthuis, *Het Lange Voorhout. Monumenten, mensen, en macht*, Zwolle, 1998.

Wundram 1997

Manfred Wundram, *Malerei der Renaissance*, Köln: Benedikt Taschen Verlag, 1997.

Zagorin 2003

Perez Zagorin, *How the Idea of Religious Toleration Came to the West*, Princeton and

Oxford: Princeton University Press, 2003.

Zell 2002

Michael Zell, *Reframing Rembrandt. Jews and the Christian Image in Seventeenth-Century Amsterdam*, Berkley/Los Angeles/London: University of California Press, 2002.

Zijlstra 2002

Samme Zijlstra, "Anabaptism and tolerance: possibilities and limitations", in *Calvinism and Religious Toleration in the Dutch Golden Age*, ed. R. Po-chia Hsia and Henk van Nierop, Cambridge: Cambridge University Press, 2002, pp. 112–131.

文明叢書13

解構鄭成功
——英雄、神話與形象的歷史

江仁傑／著

海盜頭子、民族英雄、孤臣孽子、還是一方之霸？鄭成功到底是誰？鄭成功是民族英雄、地方梟雄、還是不得志的人臣？同一個人物卻因為解讀者（政府）的需要，而有不同的歷史定位。且看清廷、日本、臺灣、中共如何「消費」鄭成功？

文明叢書15

華盛頓在中國
——製作「國父」

潘光哲／著

「國父」是怎麼來的？是選舉、眾望所歸，還是後人封的？是誰決定讓何人可以登上「國父」之位？美國國父華盛頓的故事，在中國流傳，被譽為「異國堯舜」，因此中國也創造了一位「國父」——孫中山，「中國華盛頓」。

文明叢書14

染血的山谷
——日治時期的噍吧哖事件

康　豹／著

噍吧哖事件，是日治初期轟動一時的宗教反抗，震驚海內外。信徒憑著赤身肉體和落後的武器，與日本的長槍巨砲硬拼，宛如「雞蛋碰石頭」。金剛不壞之身頂得住機關槍和大砲嗎？臺灣的白蓮教——噍吧哖事件。

文明叢書16

生津解渴
——中國茶葉的全球化

陳慈玉／著

「累了嗎？來杯下午茶吧！」中國人喝茶已有千年的歷史，下午茶卻是英國人時興的社交活動，兩者究竟有何千絲萬縷的關係？當東方的綠茶文明遇上西方的紅紅文明，雙方會激盪出什麼火花？呷一口茶，且看中國茶葉在近代世界史上曾有的風華。